action
MOTORRAD

Mehr als ein Traum

Motorrad-Reisen – perfekt organisiert für den großen Spaß in kleinen Gruppen

Das *action team* des Fachmagazins MOTORRAD bietet ● Special Events – z.B. Reisen zu Tourist Trophy oder Bol d'Or ● Fernreisen – Chile, Neuseeland, Finnland, USA, Namibia, Südafrika ● Europareisen – Alpen, Apennin, Toskana, Südfrankreich, Slowenien, Norwegen, Österreich ● Enduro – Touren und Trainings ● individuelle Gruppenreisen

Impressum

Isle of Man - Tourist Trophy Motorradfestival

176 Seiten, 71 Farbfotos, 22 Schwarzweißfotos, 26 Abbildungen
Dieses Buch ist in Buchhandlungen in Deutschland, Österreich
und der deutschsprachigen Schweiz erhältlich.

Sie können auch direkt beim Verlag gegen Vorauskasse von
DM 24,80 pro Stück + DM 5,-- Versandpauschale (Verrechnungs-
scheck oder Bankeinzug) bestellen.
Infoblatt per Faxabruf unter 0 60 27/35 89.

Keck Verlag
Maria Keck
Wallstadter Straße 4 A

D - 63811 Stockstadt

E-Mail: isle-of-man@gmx.de
Internet: http://www.isle-of-man.de

Alle Informationen in diesem Reiseführer sind sorgfältig recher-
chiert und geprüft, erfolgen aber ohne Gewähr. Die Autorin
kann für Angaben zu Tatsachen, Preisen, Adressen und allge-
meiner Art keine Haftung übernehmen.

4. überarbeitete Auflage 1999
©1999 *Keck Verlag, 63811 Stockstadt*

ISBN 3-9805401-3-8

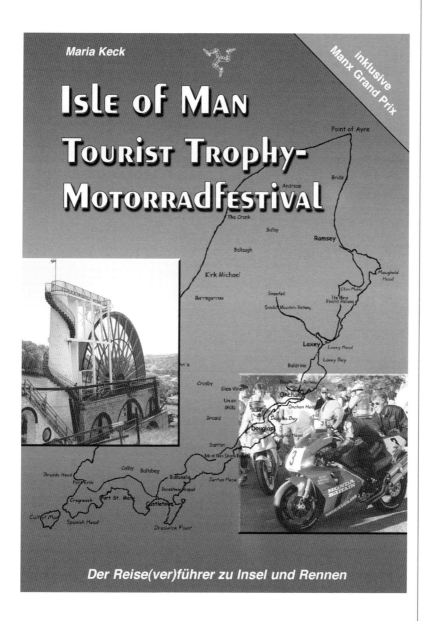

Diese Symbole zeigen Ihnen den Weg:

 Praxistip

 Restauranttip

 Fotomotiv

 Museum

 Typisch Manx

Inhalt Seite

Vorwort

Liebe Leser,

ich freue mich, Ihnen heute bereits die 4. Auflage dieses Buches vorzustellen. Als ich 1996 einen deutschen Isle of Man-Reiseführer herausbrachte, betrat ich damit absolutes Neuland.

Nicht im Traum hätte ich vermutet, daß die Veröffentlichung der Startschuß zu einer Sache war, die sich sehr bald verselbständigte. Die deutschen Isle of Man-Fans schienen auf ausführliche Informationen zur Insel nur gewartet zu haben. Die Resonanz war überwältigend. Es kamen Briefe mit Tips zu Sehenswürdigkeiten, Essen und Trinken, aber auch mit Geschichten, die man nur auf der Isle of Man erleben kann.

Es dauerte nicht lange und es wurde nach anderen Artikeln gefragt, z. B. einer Inselkarte (die in Deutschland schwer zu bekommen ist) oder nach Videos. Also stellten wir, mein Mann und ich, ein kleines Isle of Man-Sortiment zusammen, das nach und nach immer größere Formen annimmt. 1997 gab es das erste Reiseführertreffen während der TT, zu dem ungefähr 150 Leser kamen. Und immer, egal ob persönlich oder schriftlich, gab es jede Menge Tips rund um die Isle of Man. Alles wurde fein säuberlich notiert und ist in diese überarbeitete Auflage des Buches eingeflossen. An dieser Stelle ganz herzlichen Dank allen, die sich die Mühe gemacht haben, uns ihre Erfahrungen zu schildern. Aus dem Hobby „Isle of Man" wurde mittlerweile ein Zweitjob, aber einer, der riesig Spaß macht und ständig Neues bringt.

Auch in Zukunft hoffen wir auf einen regen Gedankenaustausch über unsere Lieblingsinsel, denn eines ist sicher: Es bleibt spannend!

Maria Keck

Erwarten Sie auf den nächsten Seiten keine Objektivität. Mein Herz schlägt für diese Insel. Seit 1978 war ich unzählige Male dort, jedes Mal habe ich wieder Neues entdeckt, das ich vorher noch nicht kannte. Ich kann nur meine Eindrücke an Sie weitergeben und hoffen, daß die Begeisterung, die ich für die Isle of Man hege, zwischen den Zeilen zu lesen ist.

Zum Inhalt

Von **Helmut Dähne,**
*Rennfahrer und Leiter Public Relations
bei Metzeler Reifen GmbH, München*

Vor drei Jahren veröffentlichte die Autorin Maria Keck erstmals diesen Reise(ver)führer. Mittlerweile ist das Buch zur Pflichtlektüre für jeden Isle of Man-Fan geworden. Ich freue mich deshalb sehr, Ihnen auch in dieser vierten überarbeiteten Auflage meine ganz persönlichen Inseleindrücke zu schildern.

Schon während meiner Lehrzeit bei BMW verschlang ich die TT-Rennberichte im „Motorrad", geschrieben von der Legende im Motorradjournalismus, Ernst Leverkus. Für mich stand fest, da muß ich hin!

Im September 1965 war es dann so weit. Ich fuhr erstmals zur Isle of Man - nicht zur TT, sondern zu den Six Days. Im BMW-Team war ich als fahrender Monteur eingesetzt, der von Zeitkontrolle zu Zeitkontrolle unterwegs war, um notfalls an die Werksfahrer Wastl Nachtmann und Manfred Sensburg Teile meiner Maschine zu opfern.

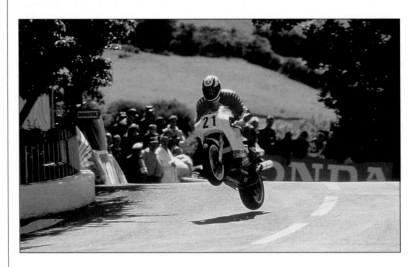

Drei Jahre später fuhr ich dann mit meiner R 69 S endlich zur TT - als Zuschauer. Meine Reiseführer waren damals die im Kopf

gespeicherten TT-Berichte von „Klacks" Ernst Leverkus. Viele Stellen der Strecke und so manche Besonderheiten der Insel waren mir ja schon bekannt, aber vor Ort gab es noch viel mehr Sehenswertes.

Mittlerweile bin ich in 12 Tourist Trophies 26 mal an den Start gegangen, dreimal war ich als Zuschauer auf der Insel und zweimal bei den Six Days. Das sind zusammen 17 Isle of Man-Besuche. Sicherlich bei weitem kein Rekord. Hans-Otto Butenuth war 32 mal bei der TT und hat dort an bestimmt 70 Rennen teilgenommen. Mit ihm zusammen fuhr ich 1976 ein 10-Runden-Rennen, wir gewannen die 1000er Klasse.

Ein Zuschauer, der fast genauso oft wie Hans-Otto auf der Insel war, ist mein Freund „Sir William Trester" aus Koblenz. Seit meiner ersten TT 1972 war er dabei und stand bei jedem Wetter, zu jeder Uhrzeit, am zugigsten Platz der Insel, an 'Windy Corner' - als mein „ständiger Begleiter".

Wie wenig man als Aktiver von dieser wunderschönen Insel in der Irischen See mitbekommt, wurde mir beim Lesen dieses von Maria Keck so locker und nett geschriebenen Reiseführers erst richtig bewußt. Als Rennfahrer hat man leider verflixt wenig Zeit. Ausflüge oder Touren auf der Insel bleiben den Zuschauern überlassen. So habe ich zum Beispiel die Ampel, die Flugzeugen den Weg frei hält, noch nie gesehen und vierhörnige Schafe kenne ich nur vom Hörensagen. Hätte ich früher einen so erfrischend geschriebenen Reiseführer gehabt, so würde ich die Insel heute noch viel besser kennen.

Lassen Sie sich inspirieren: Sie werden die Isle of Man mit offenen Augen erleben und ihr Herz wird, wenn es dies nicht schon lange tut, genauso für diese Insel schlagen wie das der Autorin oder auch meines.

Ich wünsche allen Lesern viel Vergnügen, schöne Reisen zur Isle of Man und immer Kaiserwetter!

Helmut Dähne

I - Die Insel

Insel und Bewohner

Die Isle of Man (IOM) liegt in der Irischen See, 48 km von Irland und England, 26 km von Schottland und 85 km von Wales entfernt. Sie ist 588 Quadratkilometer groß und wird von ca. 73.000 Menschen, davon ca. 35.000 gebürtigen Einheimischen, bewohnt.

Das Wahrzeichen der Insel sind die Drei Beine oder Triskel, ein altes Sonnensymbol, das auf den keltischen Meeresgott Manannan Mac Lir zurückgeführt wird. Manchmal ist dieses Symbol umrahmt mit den Worten „Quocunque Jeceris Stabit"; was von den Manx, den Inselbewohnern, übersetzt wird mit: Which ever way you throw me, I shall stand. Frei interpretiert: „Ein Manx kommt immer wieder auf die Füße, egal was passiert".

„Eine Britische unabhängige Insel, die nicht zum Vereinigten Königreich gehört", so beschreiben die Bewohner ihr Eiland. Die Isle of Man ist Kronland, das heißt, sie gehört nicht zum „United Kingdom", sondern hat seit 1866 eine eigene Verfassung mit eigenem Parlament (Court of Tynwald) und Steuer- und Zollhoheit. Jedes Jahr am 5. Juli wird der „Tynwald Day" in der Nähe von St. John's gefeiert und dem Beginn der Eigenständigkeit gedacht. In historischen Gewändern werden die neu erlassenen Gesetze des vergangenen Jahres in Manx und in Englisch verkündet. Ein Mitglied des Englischen Königshauses ist zwar anwesend, an der Zeremonie darf dieses aber nur passiv teilnehmen.

Die Isle of Man ist in Finanzkreisen als Steuerparadies bekannt. Gerüchteweise habe ich gehört, daß ungefähr 60 Millionäre auf der Insel leben. Einer davon ist ganz bestimmt Nigel Mansell, der Formel-1-Rennfahrer, der auf der Isle of Man geboren ist und auch heute noch dort lebt. Auch die erste Frau von Beatle John Lennon wohnt auf der Insel und der ehemalige Smokie-Sänger Chris Norman. Was nur wenige wissen, die BeeGees, die immer

als Australier bezeichnet werden, sind auf der Isle of Man geboren und später nach Australien ausgewandert. Soviel zu den Promis.

Die Manx-Einwohner sprechen nicht nur Englisch, sondern auch einen eigenen Dialekt, der keltischen Ursprungs sein soll. Hier heißt die Insel „Ellan Vannin". Wie das richtig ausgesprochen wird? Da fragen Sie bitte einen Manx, wenn Sie auf der Insel sind. Leider sprechen nur noch wenige Einwohner das „Manx Gaelic". Vielleicht haben Sie Glück und finden jemanden beim gemütlichen Plausch im Pub.

Geschichte der Insel

Historisch hat die Isle of Man bewegte Zeiten hinter sich. Die ältesten Einwohner waren um 2000 v. Chr. ein Jäger- und Fischervolk. Anschließend kamen die Kelten, denen der vielleicht größte Einfluß auf das Leben und den Charakter der Insel, wie auch die Manx-Sprache, zugeschrieben wird. Auf diese folgten die Wikinger, deren Überfälle Ende des 8. Jahrhunderts begannen und die sich irgendwann fest auf der Insel ansiedelten. Die Wikinger sollen 979 die gesetzgebenden Versammlungen eingeführt und damit das Inselparlament Tynwald gegründet haben. Sie hielten die Insel bis zur Mitte des 13. Jahrhunderts besetzt, anschließend ging sie in schottischen Besitz über, bevor sie 1765 von der britischen Krone erworben wurde.

Die Insel

Aus allen Epochen sind Zeitzeugen in Form von Ruinen, Rundhäusern und Kirchen auf der Insel zu sehen, viele Werkzeuge und Gebrauchsgegenstände aus den verschiedenen Perioden sind im Manx Museum in Douglas (siehe auch Seite 44) zu besichtigen. Hier begegnet einem auch die altertümliche Schreibweise „Mann", die sich ebenfalls vom „Manx Gaelic" ableitet.

Klima

Hier könnten jetzt zwei, drei Sätze stehen, wie sie in jedem Reiseführer zu lesen sind: Sonne, Regen, Wind, schön, bedeckt. Ich möchte mit dem alten Motorradfahrerspruch anfangen „es gibt kein schlechtes Wetter, es gibt nur schlechte Kleidung".

Meinen allerersten Aufenthalt auf der Insel erlebte ich bei strahlendem Sonnenschein (das wünsche ich übrigens jedem Newcomer), es gab auch Urlaube, wo jeden Tag mindestens einmal Regenzeug angesagt war. Das heißt aber nicht, daß es *nur* regnete. Ich erinnere mich an ein Jahr, wo es den ganzen Tag nieselte, aber jedesmal pünktlich zum Training und zum Rennen die Straße abtrocknete und die Sonne herauskam. Es war egal, zu welcher Uhrzeit ein Lauf angesetzt war, die Manx hatten wohl mit Petrus geredet und er hatte das so eingerichtet. Es gab auch schon Jahre, wo es genau umgekehrt war, den ganzen Tag schönes Wetter und gegen Abend oder erst nachts Regen. Wer 1997 zum 90.TT-Jubiläum auf der Insel war, wurde besonders verwöhnt. Sonne bis zum Abwinken. Das erste Mal, daß über die Hitze gestöhnt wurde und nicht über den Regen. Wir haben erlebt, wie die Biker die Kaufhäuser stürmten auf der Suche nach *leichter* Kleidung. Unvergeßliche Szenen, die wir in dieser Form bestimmt so schnell nicht mehr sehen werden.

Das Gute an diesem unberechenbaren Punkt Wetter ist: Wir sind auf einer *Insel*, kein Wetter hält ewig. Wenn es drei trübe Tage nacheinander gibt, kann der Rest des Aufenthalts strahlender Sonnenschein bedeuten. Für Motorradfahrer heißt die Devise, gutes Regenzeug mitnehmen und das Wetter nehmen wie es ist.

Auch wenn Ihre Motorradkoffer das Prädikat „wasserdicht" tragen, packen Sie trotzdem Ihre Kleidung zusätzlich in Plastiktüten ein. Nichts ist schlimmer, als nach zwei Tagen anzukommen und dann nur feuchtes Zeug in den Koffern zu haben.

II - Die Tourist Trophy (TT)

Geschichte der Tourist Trophy

Das erste Motorradrennen fand 1907 auf einem kleineren als dem heutigen Kurs statt. Start war in St. John's, über Ballacraine, Kirk Michael und Peel ging es zurück zum Ausgangsort. 25 Fahrer waren am Start und 10 beendeten das Rennen. Die schnellste Runde wurde damals mit 42,91 mph gefahren (ca. 70 km/h), heute liegen die Rundenzeiten bei weit über 100 mph.

Viele deutsche Fahrer haben sich auf der Insel mit Siegen verewigt. Ich möchte hier *Georg <Schorsch> Meier* erwähnen, der 1939 als erster ausländischer Fahrer auf einer nicht-englischen Maschine (BMW) die Senior 500 gewann und *Werner Haas,* der 1954 in der Lightweight 250 ccm-Klasse siegte. In den siebziger Jahren dominierten vor allem die deutschen Gespanne mit Teams wie *Schauzu/Kalauch* (1971 und 1972 Sieger auf BMW), *Enders/Engelhardt* (1973 Sieger auf BMW), *Luthringshauser/Hahn* (1974 Sieger auf BMW) und *Steinhausen/Huber* (1975 Sieger auf König) die Seitenwagenklasse.

Siegfried Schauzu ist, zusammen mit Mick Boddice und Dave Saville, der erfolgreichste Gespannfahrer auf der Isle of Man überhaupt mit insgesamt 9 Siegen zwischen 1967 und 1975. *Dieter Braun* siegte 1970 bei den 125ern auf Suzuki.

Ein Deutscher, der der TT mehr als dreißig Jahre die Treue hielt, war *Hans-Otto Butenuth.* 1974 war er Zweiter auf einer BMW in der 750er Serienklasse. Er fuhr nicht nur bei der Tourist Trophy mit, sondern nahm auch regelmäßig an den Pre-TT-Classic-Läufen auf dem Billown Circuit bei Castletown teil (siehe auch unter Punkt „Zusätzliche Events" auf Seite 34). Wie Helmut Dähne schon im Vorwort schreibt, fuhr er 1976 zusammen mit Hans-Otto Butenuth ein 10-Runden-Rennen, bei dem sie die 1000er Klasse gewannen.

Neben den Deutschen waren so berühmte internationale Namen vertreten wie *Mike Hailwood,* der 1961, 1963 bis 1967 und 1979 die Senior TT und 1978 die Formula 1 gewann und *Giacomo Agostini,* der von 1968 bis 1972 in der Senior 500 TT siegte. In den achtziger Jahren begann die Erfolgsserie von *Joey Dunlop,* die bis

heute anhält. Joey ist unangefochtener Spitzenreiter der „ewigen Siegerliste". Zwischen 1977 und 1998 gewann er 23 Rennen, an zweiter Stelle folgt Mike Hailwood, der zwischen 1961 und 1979 auf 14 Siege kam, Dritter mit insgesamt 11 Siegen zwischen 1987 und 1994 ist Steve Hislop, gleichauf mit jeweils 10 Siegen liegen Stanley Woods (zwischen 1923 und 1939) und Giacomo Agostini (zwischen 1966 und 1972).

Praktisches zur TT

Die Tourist Trophy ist für mich ein Vierzehn-Tage-Fest, das sich unterteilt in eine Trainings- und eine Rennwoche. Seit 1907 startet das erste Rennen (mit wenigen Ausnahmen im Laufe der Jahre) am ersten Samstag im Juni mit den Seitenwagen. Insider, die nicht nur den Rennwochen-Trubel mitbekommen, sondern etwas mehr „Insel-Feeling" genießen möchten, kommen einige Tage früher in der Trainingswoche.

Auf der Fähre von England nach Man sollte man sich schon das offizielle Rennprogramm kaufen (achten Sie darauf, daß der 'Race Guide' beiliegt). Darin stehen die Trainings- und Rennzeiten, aber auch alle Veranstaltungen, die zusätzlich stattfinden. Training und Rennen funktionieren nach dem Prinzip 1 Tag Rennen, 1 Tag Pause, 1 Tag Rennen, dazwischen bleibt genug Zeit für Unternehmungen (Tips dazu unter „Routenvorschläge" ab Seite 43). Unbedingt erforderlich ist eine gute detaillierte **Inselkarte**, wobei die 'Landranger Serie' zu empfehlen ist.

Einen ganz wichtigen Punkt hatte ich in der ersten Auflage dieses Reise(ver)führers nicht geschrieben, weil ich ihn als bekannt voraussetzte: Bei der Tourist Trophy dürfen nur Fahrer an den Start gehen, die eine gültige Rennlizenz besitzen und bereits Erfahrung und Erfolge nachweisen können.

Newcomer müssen über der Rennkombi orangefarbene Westen tragen, damit die anderen Fahrer sehen, wer das erste Mal dabei ist - ein Punkt, der die Sicherheit erhöhen soll. In den Trainingsläufen müssen sich die Fahrer mit einer Rundenzeit zwischen 25 und 30 Minuten für die Rennen qualifizieren. Nur wer diese Zeiten schafft, wird für die Rennläufe zugelassen.

Die Rennen auf der Isle of Man finden nicht auf einem geschlossenen Kurs statt, wie z. B. in Hockenheim oder am Nürburgring,

sondern auf einer ganz normalen Straße und die ist genau 37,73 Meilen (ca. 60 km) lang. Jeder Streckenabschnitt hat einen Namen, damit alle Zuschauer wissen, wo sich die führenden Fahrer gerade befinden - Manx Radio überträgt das Rennen von drei Außenstellen, Zusammenfassungen auch in deutscher Sprache.

Achten Sie bitte darauf, daß Ihr Radioapparat Mittelwelle empfangen kann, auf 1368 KHz wird täglich von 5.00 bis 1.00 Uhr gesendet.

Damit Sie, liebe Leser, sich das Wort **Straßenkurs** richtig deutlich machen, stellen Sie sich jetzt bitte die nächstgrößere Stadt vor und denken Sie sich willkürliche 60 km Straße als Rundkurs. In meinem Fall wäre das Frankfurt und meine Phantasierennstrecke wäre einmal Stadtmitte/Zeil - Taunus und zurück. Ach ja - bitte keine Autobahnen, das wäre geschummelt, immer schön mitten durch die Stadt.

Nun hat Frankfurt mehr Einwohner als Man, die Voraussetzungen wären schlechter. Aber bitte, die Isle of Man hat auch 73.000 Einwohner und ca. 40.000 Besucher unter einen Hut, pardon, die TT zu bringen, und das meistert sie mit typisch englischer Gelassenheit.

Zurück zum Thema Rundkurs: Das Straßenstück wird zu allen Trainings- und Rennzeiten komplett gesperrt und dann gibt es nur noch die Möglichkeit, sich innerhalb oder außerhalb des Kurses zu bewegen (mit einer Ausnahme, dazu mehr unter „Interessante Streckenabschnitte" auf Seite 23), deshalb sind Programmheft und Inselkarte wichtig. Im Programm sind die Zeiten der Streckensperrung ausgedruckt. Schauen Sie am besten immer schon beim Frühstück nach, ob und wann Rennläufe stattfinden. Sonst kann es passieren, daß Sie plötzlich an einem völlig uninteressanten Stück der Strecke nicht mehr weiterfahren dürfen, weil diese schon abgesperrt ist. Suchen Sie sich rechtzeitig einen Platz zum Zuschauen, möglichst so, daß Sie noch einen anderen Punkt anfahren können. Da macht sich dann die detaillierte Inselkarte bezahlt.

Es ist eine absolute Todsünde, nur daran zu denken, bei gesperrter Strecke die Straße zu überqueren. Es gibt nur eine Lösung: Warten, bis die Strecke wieder geöffnet ist. Wenn sich 73.000 Man-Einwohner nach uns, den Besuchern richten und z. B. sämtli-

che Arbeiten per Fahrzeug für Stunden eingestellt werden, dann müssen auch wir uns verantwortungsbewußt benehmen und da bleiben, wo wir gerade sind. Wer es immer noch nicht begriffen hat: Es kann lebensgefährlich sein. Bitte nicht eigenes und fremdes Leben riskieren!

Vor und nach jedem Rennen fahren sogenannte 'Marshals' die Strecke ab, erst wenn diese ihr o. k. geben, startet das Rennen bzw. wird die Strecke wieder geöffnet. Während des Rennens erreichen die Motorräder eine Durchschnittsgeschwindigkeit von ca. 160 bis 170 km/h. An manchen Punkten donnern sie so schnell vorbei (z. B. kurz hinter Start/Ziel an 'Bray Hill'), daß sie nicht einmal in den Sucher der Kamera zu bekommen sind (testen Sie es).

Rennprogramm

Damit Sie die gängigen englischen Begriffe rund um das Rennen kennenlernen, sind diese teilweise hier aufgeführt. Wenn die Aussprache ungewöhnlich ist, steht diese in < > dahinter. Leser ganz ohne Englischkenntnisse finden im „Kleinen Wörterbuch" auf Seite 111 eine Zusammenstellung nützlicher Begriffe mit Aussprache.

Wie schon erwähnt, unterteilt sich das TT Festival in Trainings- und Rennwoche. Der Ablauf ist jedes Jahr ähnlich. Die TT-Termine bis zum Jahr 2005 finden Sie im Anhang auf Seite 159.

Trainingswoche (practice periods)

Das Training findet täglich statt, meistens sehr früh (ca. 5.00 Uhr) und wieder gegen Abend (ca. 18.00 Uhr), in der Mitte der Trainingswoche nachmittags (Beginn ca. 14.00 oder 15.00 Uhr).

Rennwoche (race programme)

Erster Samstag im Juni	
Rennen 1	Formula 1, 6 Runden (6 laps)
Rennen 2	Seitenwagen (sidecars), Rennen A, 3 Runden (3 laps)
Montag	
Rennen 3	Lightweight TT, 4 Runden
Rennen 4	Seitenwagen, Rennen B, 3 Runden
Lap of Honour	(TT Ehrenrunde)
Mittwoch	
Rennen 5	Ultra Lightweight TT/Singles TT, 4 Runden
Rennen 6	Junior TT, 4 Runden
Freitag	
Rennen 7	Production TT, 3 Runden
Rennen 8	Senior TT, 6 Runden

Die Lap of Honour ist ein ganz besonderes Bonbon, weil viele alte Haudegen, die regelmäßig auf der IOM fahren oder fuhren, hier dabei sind. Mit Maschinen, deren Baujahr zwischen den dreißiger und den siebziger Jahren liegt, wird zwar vorsichtig, aber mit der Hand am Gasgriff mit viel Spaß und Erinnerungen gefahren. Und das merkt man jedem Fahrer an.

Wie beliebt die Lap of Honour ist, zeigen auch die hohen Teilnehmerzahlen: 1998 waren über 200 Klassikmaschinen für diese Ehrenrunde gemeldet.

Die Rennen erfolgen per Einzelstart, das heißt, alle 10 Sekunden wird ein Fahrer auf die Strecke geschickt. Wetterbe-

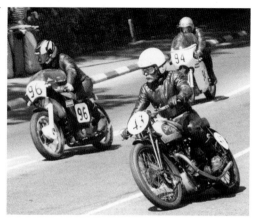

dingte Verschiebungen der Rennen sind möglich (aktuelle Informationen über Manx Radio).

Wenigstens einmal sollte man auf der Start- und Zieltribüne die hektische Betriebsamkeit am Grandstand beobachten. Weil die Strecke so lang ist, müssen Tankstops eingelegt werden und das erinnert alles ein bißchen an Formel 1- oder Langstreckenrennen mit Reifen- und Visierwechsel. Man sieht, welches Team die schnellste Crew hat, aber auch, wo ein Sieg vielleicht beim Boxenstop verschenkt wird, weil die Mechaniker nicht optimal arbeiten. Es hängt eine Atmosphäre in der Luft, die einfach mitreißt, aber hier nicht zu beschreiben ist.

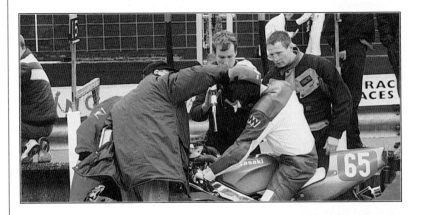

Damit Unfälle beim Durchfahren der Boxengasse vermieden werden, ist am Beginn die sogenannte STOP-Box eingerichtet. In diesem Viereck *müssen* die Fahrer anhalten, ein Bein *muß* die Erde berühren, erst dann dürfen sie zu ihrer Box fahren. Wer diese Regelung vergißt, wird sofort disqualifiziert. In der Hektik eines Rennens kommt das öfter vor, als man denkt.

Tribünenplätze müssen extra bezahlt werden, Reservierungen sind nicht möglich. Man sollte sich rechtzeitig ein bis zwei Stunden vor Beginn der Rennen an den Kartenhäuschen im Fahrerlager ein Ticket kaufen, um auf der Tribüne 1 oder 2 einen Platz zu bekommen, hier kann man am besten zusehen. Die Karten kosten ca. 8,00 £ (22,-- DM) pro Person.

An dieser Stelle nutze ich die Gelegenheit, auf den **TT Supporters Club** hinzuweisen, der Privatfahrer unterstützt. Jeder

TT-Interessierte kann beitreten, wobei die Mitgliedschaft jeweils bis Juni des kommenden Jahres gilt und dann wieder erneuert werden kann (keine automatische Verlängerung). Am einfachsten entrichtet man den Beitrag von 6,- £ direkt im Fahrerlager beim englischen TT Supporters Club. Neben Anstecknadel und Jahresanhänger gibt es zweimal jährlich einen englischen TT Supporters Club-Newsletter per Post. Das bedeutet dann immer ein bißchen Man-Feeling mitten im Jahr.

Rennklassen

Formula 1	Rennmaschinen, Spezifikation nach ACU* F1, weiße Startnummern
Ultra Lightweight TT	125 ccm, Zweitakt, Einzylinder-Maschinen, schwarze Startnummern
Single Cylinder TT	ohne Kubikbegrenzung, Viertakt, Einzylinder-Maschinen, schwarze Startnummern
Lightweight TT	250 ccm, Zweitakt, Zweizylinder und 400 ccm, Viertakt, Vierzylinderma-schinen, grüne Startnummern
Junior TT	Bedingungen nach FIM/ACU* Supersport 600, blaue Startnummern
Production TT	Vierzylinder, 701-1010 ccm, rote Start-nummern, nach ACU* Production Regulations
Senior TT	Spezifikation nach ACU* F1, 250 ccm Zweitakt, Zweizylinder und ACU/FIM* Supersport 600, gelbe Startnummern
Seitenwagen	rote Startnummern, ACU* F II-Spezifikation

*ACU - Auto Cycle Union/Kontrollorgan des Motorsports GB
*FIM - Fèdèration Internationale Motocycliste
 (Dachverband der Motorradfahrer)

RENNSTRECKE 37,73 Meilen (ca. 60 km)

R Radio TT
1368 KHz

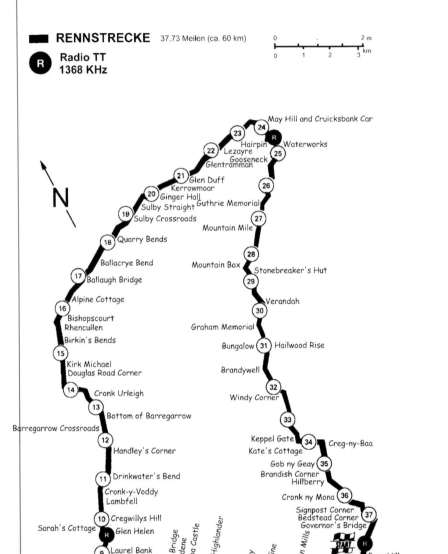

Interessante Streckenabschnitte

Nach **Start/Ziel** geht es über **Bray Hill** (langes, steiles Bergab-stück), **Quarter Bridge** (90-Grad-Rechtskurve), **Braddan Bridge** (S-förmig), **Union Mills** (schnelles Stück), Richtung **Ballacraine, Glen Helen, Kirk Michael, Ballaugh Bridge** (schöne Sprünge), **Sulby Bridge, Parliament Square** (mitten in Ramsey), **Waterworks, Gooseneck,** in die Berge Richtung **Bungalow,** vor-bei an **Windy Corner, Kate's Cottage** (steiles Bergabstück), **Creg-ny-Baa** (90-Grad-Kurve), **Signpost Corner, Governor's Bridge** zu **Start und Ziel**.

An der **Ballaugh Bridge** <Balaaf> haben Sie die Möglichkeit INNERHALB oder AUSSERHALB DES RENNKURSES zuzusehen. Dort gibt es die spektakulärsten Sprünge, weil die Fahrer schon im Sprung die Maschine zur anderen Seite kippen müssen, um die anschließende leichte Rechtsbiegung zu fahren. Sieht man ein Foto der Ballaugh, fragt man sich, was da Besonderes sein soll. Fährt man selbst einmal über die Brücke, weiß man, daß nur die Könner solche Sprünge zeigen können.

Ein ganz besonderer Ballaugh-Spezialist ist der Deutsche Helmut Dähne, seine Sprünge sind legendär. Wenn Sie auf der Isle of Man

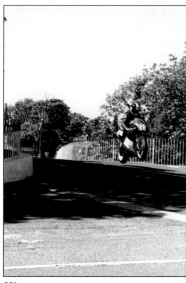
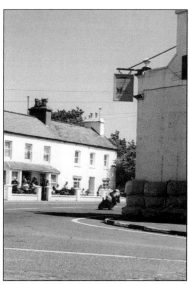

Hin... *und weg... (Ballaugh Bridge)*

ein Foto mit einem besonders schönen Ballaugh-Sprung sehen, der Fahrer in rotem Lederanzug mit weißen Querstreifen, das ist Dähne.

Wenn Sie im Kursinneren stehen, können Sie von der Ballaugh Bridge durch die Berge zurück Richtung Douglas fahren zur **Braddan Bridge.** In dieser S-Kurve haben vor allem die Schmiermaxen in den Seitenwagen viel zu arbeiten. Deshalb sehen die Zuschauer an diesem Punkt gerne bei den Gespannrennen zu. Die Braddan Bridge liegt in einem hügeligen Waldstück. Man muß sich gerade hier deutlich machen, daß für die Fahrer die Lichtverhältnisse eine große Rolle spielen und in einem Abschnitt wie diesem mit Hell-Dunkel-Effekten durch die Bäume große Anforderungen an das fahrerische Können gestellt werden.

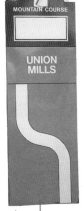

Von der Braddan Bridge kann man weiter nach **Union Mills** fahren, ein schnelles Bergabstück mit einem leichten Rechts-Links-Bogen, 2 Meilen vom Start. Innerhalb des Kurses hat man hier als Zuschauer die bessere Position als außerhalb. Von diesem Punkt aus besteht noch die Möglichkeit, **Crosby** anzufahren.

Wer ein flottes Tempo sehen will, fährt von der Kursinnenseite der Ballaugh Bridge zu **Brandywell/32nd Milestone,** von wo aus man zu Fuß zu **Windy Corner** oder an den höchsten Punkt der Rennstrecke, **Bungalow** gelangen kann. Hier brausen die Fahrer mit sehr hohem Tempo durch eine langgezogene S-Kurve; mitten in diesem Teil liegen quer zur Fahrbahn die Schienen der 'Manx Electric Railway', was die Maschinenfahrwerke ganz schön zum Schütteln bringt.

Noch eine kleine Warnung zu diesem Streckenabschnitt: Es ist oft kalt bis eiskalt. Auch wenn unten an der Küste schönes Wetter herrscht, kann am Bungalow ein eisiger Wind wehen. Vor ein paar Jahren war es so kalt und windig, daß es uns den heißen Tee aus den Bechern wehte. Das hatten wir bis dato auch noch nicht erlebt.

Die Fahrer haben hier also nicht nur mit den Eisenbahnschienen, sondern auch mit dem Wind zu kämpfen, der an diesem höchsten Streckenabschnitt ungehindert über das kahle Bergland braust. Wenn morgens ein Rennen stattfindet, kann es passieren, daß alle

Vorbereitungen getroffen sind und trotzdem nicht gestartet wird. Dann liegt es am Nebel in den Bergen und es muß so lange gewartet werden, bis er sich verzogen hat. Zum Glück ist es auf der restlichen Insel dann meistens sonnigwarm und einem kleinen Schläfchen neben der Rennstrecke steht nichts im Wege. Spätestens beim Start ist man wieder hellwach.

Ein weiterer Streckenpunkt, der innerhalb des Kurses angefahren werden kann, ist **Barregarrow** <Bigärrou>. Auch ein sehr schnelles Stück (ähnlich Bray Hill), das am Ende in eine Linksbiegung übergeht.

Auf Seite 15 hatte ich schon erwähnt, daß es doch eine Möglichkeit gibt, während eines Rennens von innen nach außen und umgekehrt zu kommen. Am 27. Mai 1988 wurde die **Access Road** eröffnet, eine schmale Straße, die von Quarter Bridge aus unter der Rennstrecke in Richtung Braddan Bridge führt und nur geöffnet ist, wenn Rennläufe stattfinden; in der übrigen Zeit ist sie mit Toren verschlossen. Trotzdem würde ich diesen Weg höchstens im Ausnahmefall benutzen.

Während der TT befinden sich ca. 40.000 Motorradfahrer auf der Insel. Jeder kann sich vorstellen, was passiert, wenn alle den Kurs auf dieser Straße kreuzen wollen: Chaos. Diesen Streß muß man sich im Urlaub nicht antun. Deshalb bleibe ich bei der Einteilung innerhalb/außerhalb der Strecke, o.k.?

AUSSERHALB DES RENNKURSES ist **Quarter Bridge** ein sehr interessanter Punkt. Wenn man auf der Seite steht, die nach Douglas führt, kann man die Straßenseite wechseln und das Rennen aus verschiedenen Perspektiven sehen.

Von hier besteht die Möglichkeit, Richtung Start/Ziel (Grandstand) zu fahren und bei **Bray Hill** zuzuschauen. Dort donnern die Fahrer so den Berg herunter, daß einem der Atem stockt. Bray Hill kann man auch innerhalb des Kurses anfahren, ich finde aber, daß die Außenseite des Kurses der bessere Zuschauerplatz ist. Der „legendäre" Kanaldeckel in der Senke von Bray Hill, der vor allem bei den flachen Gespannen die Funken fliegen ließ, ist vor einigen Jahren versetzt worden, was aus Sicherheitsgründen sehr zu begrüßen ist. Wem Bray Hill zu schnell ist, der kann über die Victoria Road in Douglas fahren und das Rennen an der

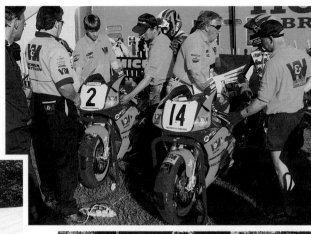

Governor's Bridge beobachten. Die Fahrer kommen relativ langsam an und müssen dann U-förmig die Glencrutchery Road fahren, bevor sie wieder zu **Start/Ziel** kommen.

Auch bei der Glencrutchery Road gibt es wechselnde Lichtverhältnisse, weil dieser Teil komplett mit Bäumen und Sträuchern überwuchert ist. Die Fahrer kommen also im Extremfall von einer sonnigen Straße in einen grünen dunklen Tunnel und sofort wieder in die Sonne.

Ein weiterer Streckenpunkt, der von Start/Ziel oder Quarter Bridge aus zu erreichen ist, ist **Creg-ny-Baa.** Da ist die Inselkarte wieder hilfreich. Es geht durch Douglas entlang der Promenade

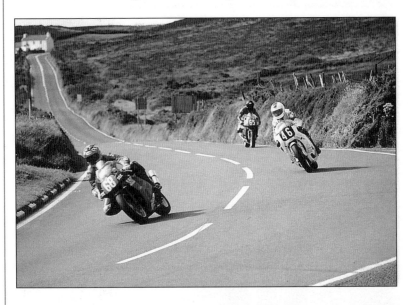

nach Onchan <Onken>, von Onchan aus Richtung Creg-ny-Baa. Die Fahrer kommen mit hoher Geschwindigkeit von Kate's Cottage und müssen bei Creg-ny-Baa das Tempo drosseln, weil es um eine 90°-Rechtskurve geht. Der Sound der Maschinen mit dem mehrmaligen Herunterschalten läßt einem die Haare zu Berge stehen. Das Creg-ny-Baa-Hotel/Restaurant bietet sich als Zuschauerpunkt förmlich an. Die Sicht auf die Strecke ist super, gleichzeitig braucht man sich keine Sorgen um das leibliche Wohl zu machen. Das Essen ist gut und wer nicht im Pub speisen möchte, kann das auch stilvoll im Restaurant nebenan tun.

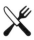

Die **Ballaugh Bridge** als Zuschauerpunkt auf der Kursinnenseite wurde auf Seite 21 schon beschrieben. Wer hier außerhalb des Kurses steht, kann jeden Streckenpunkt anfahren, der über die A10/A13 (nördlich der Rennstrecke) zu erreichen ist.

Nachstehend noch einige interessante Streckenpunkte, die man kennen sollte:

Parliament Square: Dieser Streckenpunkt liegt mitten in Ramsey und ist, obwohl eine sehr langsame Kurve, besonders beliebt. Es herrscht Volksfeststimmung und jeder findet es einfach schön.

Kurz nach Ramsey kommt die **Hairpin,** die sich besonders zum Fotografieren und Filmen eignet, weil die verschiedenen Fahrstile und Fahrwerke gut zu studieren sind, bevor sich die Fahrer Richtung **Waterworks** davonmachen.

Auch **Gooseneck** eignet sich besonders zum Fotografieren. Die Rechtskurve liegt in einem stark ansteigenden Stück der Strecke, der schwanenhalsförmige Streckenabschnitt zwingt zum gemässigten Renntempo.

Ich möchte hier bewußt nicht alle Streckenpunkte aufzählen. Jeder, der die IOM besucht, fährt mindestens einmal den Kurs ab. Tun Sie es in einem gemächlichen Tempo, schauen Sie sich die einzelnen Abschnitte an und entscheiden Sie dann, wo Sie das Rennen verfolgen möchten.

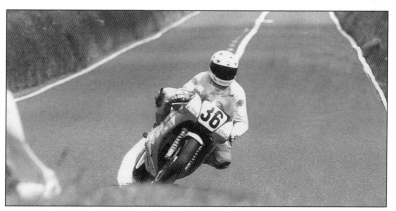

Sandra Barnett beim „Ride" über den Kurs

Beliebte Streckenpunkte im Detail
(nach Kursverlauf)

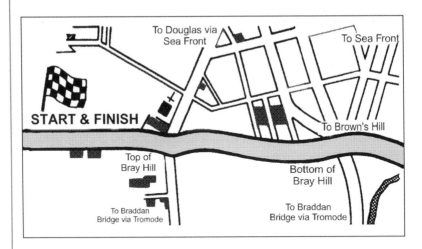

Top of Bray Hill / Bottom of Bray Hill
Sehr schneller Streckenabschnitt

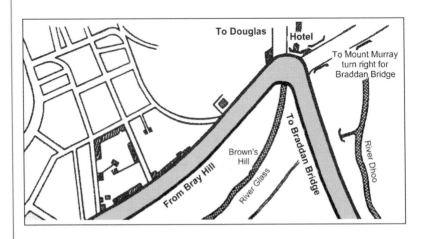

Quarter Bridge
90-Grad-Rechtskurve

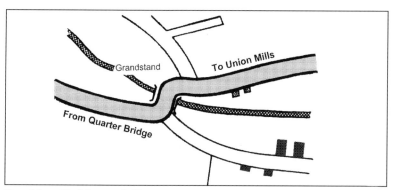

Braddan Bridge – *S-Kurve*

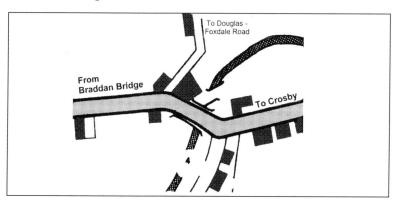

Union Mills
Schnelles Bergabstück mit leichtem Rechts-Links-Bogen

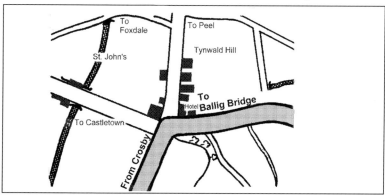

Ballacraine
Temporeiche Rechtskurve

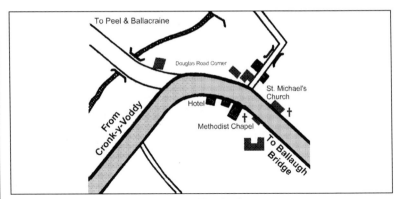

Kirk Michael – *Langgezogene Rechtskurve*

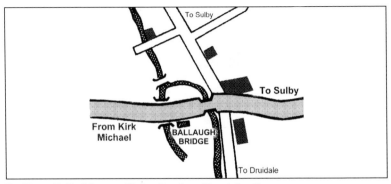

Ballaugh Bridge – *Links-Rechts-Kombination*
Brücke mit Garantie für schöne Sprünge

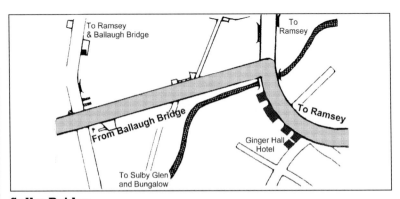

Sulby Bridge
90-Grad-Rechtskurve

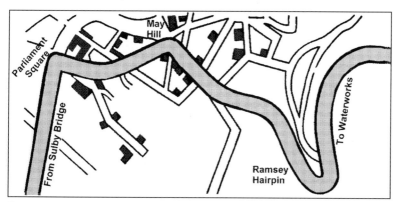

Ramsey Parliament Square/Ramsey Hairpin
Langsame 90-Grad-Rechtskurve/bergaufwärts führende Spitzkehre

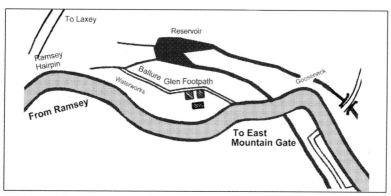

Waterworks/Gooseneck
Kurviger Streckenabschnitt

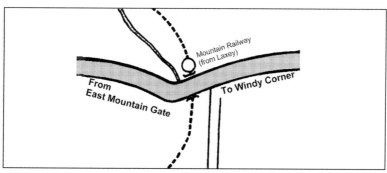

Bungalow – *Langgezogene S-Kurve*

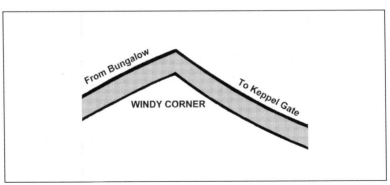

Windy Corner
Scharf geknickte Rechtskurve

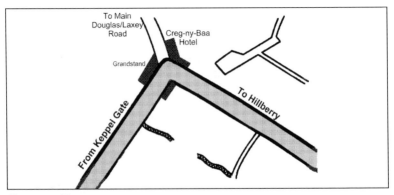

Creg-ny-Baa
90-Grad-Rechtskurve

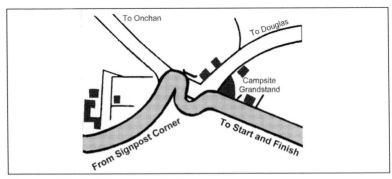

Governor's Bridge
Langsamer U-förmiger Streckenabschnitt

Zusätzliche „Events" während des TT Festivals

Ein „Event" ist im Englischen alles, wofür wir viele verschiedene Worte wie Veranstaltung, Treffen, Show haben. Am besten paßt noch das Wort „Ereignis" und ein Ereignis jagt das nächste, so viel kann ich Ihnen versprechen. Die Events, die im Rahmen des TT Festivals stattfinden, sind z. B.

Stock Car Racing in Onchan

Im Onchan Pleasure Park wird typisches Stock Car-Rennen gezeigt, aber auch Sprünge mit dem Motorrad über eine Reihe Autos - aufregend!

Beach Moto Cross in Douglas, Ramsey oder Peel

Moto Cross direkt am Strand mit künstlich angelegten Sprunghügeln, ein Volksfest.

The Isle of Man Jumbo Run

Diese Veranstaltung muß ganz besonders hervorgehoben werden. Sie gibt seit mehr als 10 Jahren behinderten Kindern die Möglichkeit, im Seitenwagen eine Runde des TT-Kurses zu fahren, das Fahrerlager zu besichtigen - einfach einen schönen Tag während des Festivals zu erleben. Jeder Seitenwagenfahrer kann sich entschließen, seinen Teil zu dieser guten Sache beizutragen. Auch hier informiert das offizielle TT-Programm.

Feuerwerk in Douglas Beach

Nach Einbruch der Dunkelheit gegen 23 Uhr feiern die Manx die TT mit einem gigantischen Feuerwerk und alle Besucher feiern mit.

Red Arrows (Ramsey, Douglas oder Peel)

Wer die fliegenden Artisten noch nie gesehen hat, darf sich dieses Spektakel nicht entgehen lassen; was die Piloten in ihren Kunstflugmaschinen zeigen, ist atemberaubend. Gelegenheiten zum Zuschauen gibt es während der Rennwoche in Ramsey, Douglas oder Peel.

Pre-TT-Classic Races

Die 'Classic Races' oder auch 'Southern 100' werden auf dem Billown Circuit bei Castletown im Süden der Insel ausgetragen. Training und Rennen finden während der Trainingswoche der TT statt, deshalb die Bezeichnung 'Pre-TT' (vor der TT). Es laufen sechs Rennen in den Klassen 250, 350 ccm, 500 ccm, Unlimited Solo und Seitenwagen.

Auch dieses Ereignis ist einen Besuch wert. Bei manchem Starter fragt man sich, wer ist denn nun älter, Fahrer oder Maschine? Die alten Haudegen sind mit Begeisterung bei der Sache; als Zuschauer kann man mitten durch das Fahrerlager schlendern und sich alles genau ansehen. Die Atmosphäre ist betriebsam-hektisch und stimmt richtig auf die kommende TT ein.

Präsentation der Lap of Honour-Maschinen

Am Sonntag vor den Rennen (Mad Sunday) werden auf dem Marktplatz in Castletown die Maschinen präsentiert, die für die Lap of Honour gemeldet sind. Eine Supergelegenheit, um von diesen alten Klassikern tolle Bilder zu machen und „Benzin zu reden".

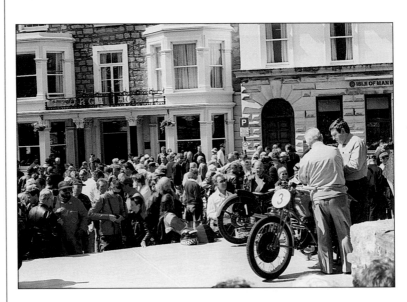

Ramsey Motorcycle Sprint

Eine gigantische Veranstaltung, die man nicht versäumen sollte. Neben den Sprintrennen, an denen übrigens jeder teilnehmen kann, gibt es Showeinlagen der verschiedensten Art zu sehen, von Motocross-Artisten bis zu den „Purple Helmets". An den unzähligen Verkaufsständen kann man in aller Ruhe stöbern oder sich bei einem Spaziergang im nahe gelegenen Mooragh-Park vom Spektakel erholen.

Purple Helmets – alles echte Manx Men

TT-Trial

Während der TT-Woche veranstaltet der Manx Trials Club ein „TT Trial", bei dem nicht nur Zuschauer, sondern auch Gastteilnehmer willkommen sind.

Mad Sunday

Der Sonntag zwischen Trainings- und Rennwoche ist der „Mad Sunday". Dann wird das Stück der Rennstrecke von Ramsey bis Brandish Corner als Einbahnstraße ausgewiesen und jeder kann sich als Rennfahrer betätigen. Auch die übrige Rennstrecke fährt man an diesem Tag am besten nur in Kursrichtung.

Meine Einstellung zu diesem Ereignis ist etwas zwiespältig. Schließt man sich der Meute an, ist es wie ein großes Volksfest auf zwei Rädern und Spaß ist garantiert. Leider gibt es genug Verrückte, die sich dann wirklich als Rennfahrer fühlen und dementsprechend viele verbogene Maschinen sind am Ende dieses Tages zu sehen. Wer es ausprobieren will (und das tut eigentlich jeder), sollte mit Verstand und Vorsicht fahren, damit das Motorrad auch für die Heimreise noch zur Verfügung steht.

Street Party in Douglas

Wer den Mad Sunday erfolgreich überstanden hat, der muß am gleichen Abend natürlich an der Street Party entlang der Promenade in Douglas teilnehmen. Für Essen und Trinken ist reichlich gesorgt und auch das 'Amusement' kommt nicht zu kurz, die Stimmung ist super.

National Road Races

Wenn die Hälfte der TT-Besucher schon wieder nach Hause gefahren ist, gibt es am Samstag nach der TT noch ein Bonbon, die National Road Races. Die Rennen finden, genau wie die Pre-TT-Classic Races, auf dem Billown Circuit bei Castletown statt.

Motorradtreffen

Zum Schluß noch die Aufzählung der Motorradtreffen und auch das sind echte „Events". Wenn Sie nicht gerade ein eingefleischter Oldiefan sind, begegnen Ihnen bestimmt Motorradnamen, die Sie noch nie im Leben gehört haben. Wer denkt bei „Ariel" schon auf Anhieb an ein Motorrad und nicht an ein Waschmittel.

Ohne Anspruch auf Vollständigkeit seien hier genannt Velocette Owners Club Meeting, Kawasaki Owners Club Meeting, BMW Club International Meeting, Harley Davidson Meeting, Royal Enfield Owners Club Meeting, Hesketh Owners Club Meeting, Ducati Gathering, BSA Riders Social Evening, Italian Motocycle Owners Club Meeting, Norton Owners Club Meeting, Suzuki Owners Meeting, Honda Meeting, Triumph Owners Get Together, AJS & Matchless Owners Rally, Laverda Owners Meeting, Moto Guzzi Owners Meeting, MV Agusta Meeting und, und, und ...
Alle Termine/Veranstaltungsorte finden Sie im offiziellen Rennprogramm.

III - Der Manx Grand Prix (MGP)

Der **Manx Grand Prix** (MGP) gilt bei vielen Besuchern als „kleine TT", ruhiger, gemütlicher. Die Veranstaltungen laufen ebenfalls über einen Zeitraum von zwei Wochen Ende August/Anfang September (Termine siehe Anhang).

1923 wurde dieses Rennen zum ersten Mal unter dem Namen „Manx Amateur Road Races" ausgetragen, um jungen Fahrern die Möglichkeit zu geben, Rennen zu fahren. Es gab jedoch noch einen weiteren Grund, die „Amateur Road Races" ins Leben zu rufen. 1921 hatte die ACU Auto Cycle Union angekündigt, die Tourist Trophy nach Belgien zu verlegen. Nach zähen Verhandlungen war der Verbleib der TT auf der Insel zwar gesichert, trotzdem entschloß sich der Manx Motor Cycle Club, zusätzlich die Amateurveranstaltung auszutragen. 1930 wurde daraus der „Manx Grand Prix". Immer noch gilt er als Rennveranstaltung für Newcomer, aber auch für Classic-Maschinen.

Die Regeln legen unter anderem fest, daß ein Fahrer, der bei der TT gestartet ist oder einen Manx Grand Prix gewonnen hat, nicht mehr zum MGP zugelassen wird. Ausnahmen gibt es nur in den Classic-Rennen. Hier dürfen auch TT-Fahrer teilnehmen. Aus dieser Regelung hat sich in den letzten Jahren mehr und mehr ergeben, daß TT-Fahrer den Manx Grand Prix als „Training" nutzen, da es sonst nur wenig Gelegenheiten gibt, den „Mountain Course" unter Rennbedingungen zu befahren. Die Zuschauer freuen sich natürlich, wenn sie ihre TT-Lieblinge in den MGP Classic-Rennen wiedersehen, es werden aber auch Stimmen laut, die dadurch den Amateurstatus des MGP untergraben sehen.

Die Qualifikationszeiten für die Teilnahme liegen je nach Rennklasse zwischen 25 und 30 Minuten pro Runde, jeder Fahrer muß mindestens fünf Runden komplettieren.

Im Morgentraining gegen 6 Uhr starten alle Rennklassen gemeinsam, diese Läufe werden aber seit 1996 nicht mehr in die Zeitwertung einbezogen. Da um diese Tageszeit die einzelnen Straßenabschnitte recht unterschiedliche Bedingungen aufweisen (feucht, neblig, trocken …) möchte die Rennleitung dadurch vermeiden, daß die Fahrer ein übergroßes Risiko eingehen. Die absolvierten Runden im Morgentraining werden jedoch für die Qualifikation gewertet.

In den Nachmittag- und Abendtrainingsläufen erfolgt dann die Zeitwertung. Diese „Practice Periods" laufen in zwei Teilen, einmal für klassische, einmal für moderne Motorräder. Damit sich die Fahrer bezüglich Geschwindigkeit und Handling der Maschinen gegenseitig besser einschätzen können, tragen die Newcomer rote, die Classic-Fahrer weiße Westen über dem Leder. Vor jedem Start muß das Motorrad die technische Kontrolle passieren. Diese Überprüfung wird von den Funktionären an der Einfahrt zur Rennstrecke vorgenommen. Nur wer den Check erfolgreich besteht, darf starten.

In den Rennläufen starten die Fahrer paarweise im Abstand von 10 Sekunden, die Startreihenfolge wird vorher ausgelost. Teilweise werden zwei Rennklassen in einem Rennlauf gestartet,

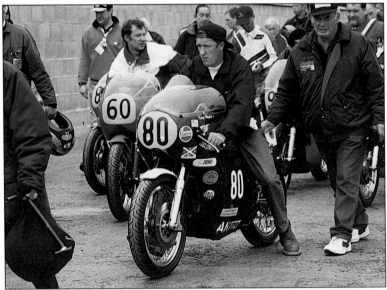

Vom Parc Ferme zum Start

nur die Wertung erfolgt getrennt (siehe auch Tabelle „Rennklassen" Seite 40). Die Kontrolle durch die Funktionäre umfaßt bei den Rennläufen nicht nur die Maschine, sondern dehnt sich auf die Fahrerausrüstung wie Helm, Lederkombi, Stiefel etc. aus. Diese Überprüfung wird am jeweiligen Renntag zwischen 7.30 und 9.00 Uhr durchgeführt, anschließend müssen die Maschinen im „Parc Ferme" abgestellt und dürfen erst zur Startaufstellung abgeholt werden.

Die STOP-Box-Regel (siehe Seite 18) ist selbstverständlich ein Sicherheitsfaktor, der für den MGP genauso gilt wie für die TT.

Rennprogramm

Montag

Rennen 1	Newcomers Race, 3 bzw. 4 Runden
Rennen 2	Senior Classic Race, 4 Runden
Past Winners Parade:	1 Runde

Mittwoch

Rennen 3	Junior/Lightweight Classic Race, 4 Runden
Rennen 4	Junior Race, 4 Runden

Freitag

Rennen 5	Lightweight/Ultra Lightweight Race, 4 Runden
Rennen 6	Senior Race, 4 Runden

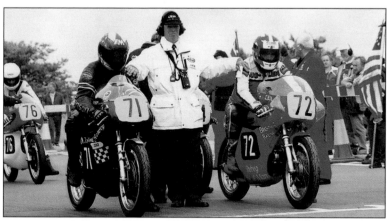

Silver Replica-Gewinner '98 Reinhard Neumair (Nr. 71)

Rennklassen

Die Rennklasseneinteilung ist ähnlich wie bei der TT, aber ohne Gespanne und Production-Klassen. Dafür gibt es seit 1978 drei

Newcomerrennen und seit 1983 Classicbike-Rennen in den traditionellen TT/MGP-Hubraumklassen.

Newcomers Race	Klasse A: Zweitaktmaschinen von 250 bis 750 ccm, Viertakter von 400 bis 750 ccm, Zwei-/ Dreizylinder-Viertakter von 600 bis 1000 ccm. Gelbe Startnummern. Klasse B: Zweitakter von 200 bis 250 ccm, blaue Startnummern. Klasse C: Zweitakter-Einzylinder bis 125 ccm, Viertakter von 250 bis 400 ccm, grüne Startnummern. Training: Alle Klassen rote Startnummern.
Senior Classic Race	Motorräder von 350 bis 500 ccm, bis Bj. 1972, Rennen: gelbe Startnummern. Training: schwarze Startnummern.
Junior Classic Race	Klasse A: Motorräder von 300 bis 350 ccm, bis Bj. 1972, blaue Startnummern.
Lightweight Classic Race	Klasse B: Motorräder von 175 bis 250 ccm, bis Bj. 1972, grüne Startnummern, Training: Alle Klassen weiße Startnummern.
Junior Race	Zweitakter von 200 bis 350 ccm, Viertakter von 450 bis 600 ccm, blaue Startnummern.
Lightweight Race	Klasse A: Zweitakter von 200 bis 250 ccm, blaue Startnummern.
Ultra Lightweight Race	Klasse B: Zweitakter bis 125 ccm, Viertakter von 250 bis 400 ccm, grüne Startnummern. Training: Beide Klassen grüne Startnummern.
Senior Race	Zwei- und Viertakter von 450 bis 750 ccm und Zwei-/Dreizylinder-Viertakter bis 1000 ccm, gelbe Startnummern.

Sieger und damit Gewinner der „Trophy" ist, wer nach Absolvieren der vorgegebenen Rundenzahl die schnellste Zeit gefahren ist. Aber auch alle Fahrer, die innerhalb der vorgegebenen Maximalzeit ihre Runden vollenden und innerhalb von 110 % der Siegerzeit liegen, erhalten als Preis eine „Silver Replica" der Siegertrophy. Die Maschinen müssen nach Rennende wieder im Parc Ferme abgestellt werden und können nach Ablauf der Protestfrist (eine Stunde nach Sieg) abgeholt werden.

Auch beim Manx Grand Prix kann ich empfehlen, ein Rennen auf den Start/Ziel-Tribünen zu verfolgen. Die Atmosphäre ist unvergleichlich, die Hektik in der Boxenstraße überträgt sich auf die Zuschauer, ein hautnahes Erlebnis.

Selbstverständlich gilt beim MGP auch das auf den Seiten 21 bis 32 Geschriebene zu den interessanten Streckenpunkten.

Zusätzliche „Events" während des MGP

Auch während des Manx Grand Prix laufen zusätzliche Veranstaltungen neben den eigentlichen Rennen. Dabei dreht sich fast alles um die Classic Bikes.

Am Sonntag vor den Rennen läuft der „Road Safety Run", vom Sea Terminal in Douglas zum Marktplatz in Castletown. Hier präsentieren sich am Nachmittag die Maschinen beim „Castletown Gathering". Eine gute Gelegenheit, Detailfotos von den Klassikern zu schießen.

Am Dienstag startet die Manx Rally um 10.30 Uhr am Grandstand (Start/Ziel) zu einer kompletten Runde um den „Mountain Course".

Am Montag (von Quarter Bridge nach Ballacraine) und Mittwoch (von Ballacraine nach Ramsey) der Rennwoche gibt es die „Closed Roads Parade" der Manx Rally.

Am Donnerstag startet der „Competitive Road Run" an Browns Cafè in Laxey, die Fahrt endet am Mooragh Park in Ramsey.

Am Freitag findet dann die letzte „Closed Roads Parade" von Ramsey zu Start/Ziel statt.

Neben einer zweitägigen Trial-Veranstaltung stehen auch Grasbahn- und Sandbahnrennen während des MGP auf dem Programm.

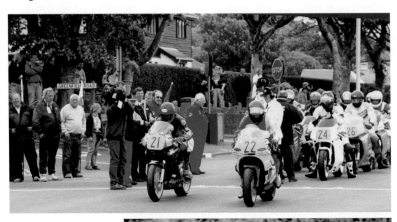

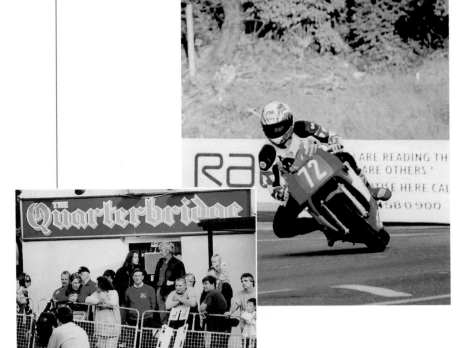

IV - Routenvorschläge und Sehenswürdigkeiten

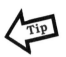

Die Routenvorschläge gehen immer von Douglas aus, weil die Hauptstadt der Insel das unangefochtene Zentrum während TT und MGP ist; sie sind als Tagestouren ausgelegt.

Bevor ich Sie nun quer über die Insel schicke, möchte ich nicht versäumen, Ihnen erst einige Sehenswürdigkeiten in Douglas vorzustellen.

Den **„Tower of Refuge"** (Zufluchtstower), der gerade so weit ins Meer gebaut wurde, daß man auch bei Ebbe nicht trockenen Fußes hinkommt, haben Sie schon von der Fähre aus gesehen. Der Name deutet darauf hin, daß er in Seenot Geratenen als Zufluchtsort gedient hat. Weil er so klein ist, heißt er unter den Motorradfahrern auch „Mäuseturm". Seit einiger Zeit ist der Tower nachts wieder mit Lichterketten geschmückt, die Meinungen gehen - wie immer bei Geschmacksfragen - auseinander. Für die einen ist es Kitsch, für die anderen einfach schön.

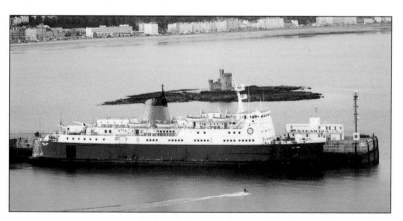

Wenn Sie Glück haben, sehen Sie bei der Ankunft in Douglas gleich einen Wagen der **Pferdebahn.** Was bei uns die Straßenbahnen sind, das handhaben die Manx People seit mehr als 100 Jahren mit echten Pferdestärken. Entlang der gesamten Promenade fahren die Wagen auf Schienen, von kräftigen Kaltblütern gezogen. Je nach Witterung kann man im offenen oder geschlossenen Holzwagen eine gemütliche Fahrt den Strand entlang ma-

chen. Das sollte man sich gönnen. Die Pferde werden ständig ausgetauscht und müssen auch nicht das ganze Jahr „Dienst schieben", sondern bekommen zwischen ihren Einsätzen einige Monate „Urlaub". Sehr gut finde ich, daß die ausgedienten Pferde nicht zum Schlachter wandern, sondern im „Home of Rest for Old Horses" (Pferde-Altersheim) ihren Lebensabend verbringen dürfen.

Dieses „Altersheim" in Richmond Hill (siehe auch Seite 49) kann an bestimmten Tagen besichtigt werden.

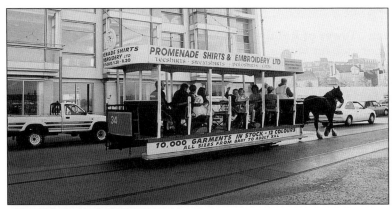

Pferdebahn in Douglas

Das **Manx Museum** ist in der Nähe des Gaiety Theatre, Ecke Finch Road/Crellins Hill zu finden. Die Führung beginnt mit einem 20-Minuten-Film, der 10.000 Jahre Manx-Geschichte anschaulich darstellt. Für Besucher mit guten Englischkenntnissen sicher interessant, die restlichen finden den Film meistens zu lang.

$$Story\ of\ Mann$$

Nach der Vorführung geht es dann in das eigentliche Museum mit der umfangreichen Bildergalerie und den verschiedenen Bereichen, in denen das Leben der Kelten und Wikinger studiert werden kann; die TT-Geschichte ist im Manx Museum ebenfalls dokumentiert.

Im Heritage Shop kann man sich mit Andenken versorgen, im angrenzenden „Bay Room Restaurant" seinen Hunger stillen. Geöffnet Mo - Sa 10 - 17 Uhr. Eintritt frei.

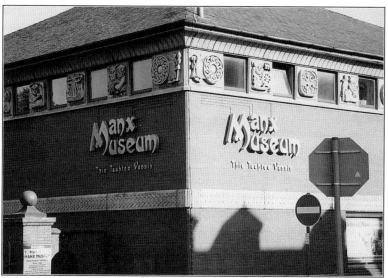

Manx Museum, Douglas

Alle Museen auf der Isle of Man sind unter dem Begriff „Story of Mann" vereint. Als Museumsfreak sollten Sie überall dort hingehen, wo Sie dieses Schild sehen.

Wenn Sie in Douglas wohnen, bummeln Sie früher oder später einmal über die **Promenade** und durch die **Fußgängerzone.** Aber auch Besuchern, die in Douglas kein Quartier haben, empfehle ich, mindestens einen Tag dort zu verbringen. Es gibt immer etwas Neues zu sehen, jedes Fleckchen am Straßenrand ist mit Motorrädern zugeparkt; die Palette reicht von ungepflegt bis superaufgemotzt, wobei ich hier von den Bikes spreche - die Beschreibung trifft manchmal aber auch auf die Fahrer/innen zu.

In den unvermeidlichen Andenkenläden gibt es neben vielem Kitsch ab und zu auch brauchbare Mitbringsel, lassen Sie sich Zeit beim Stöbern. Die Isle of Man-T- und Sweatshirts gibt es während der ganzen Zeit zu kaufen, achten Sie auf Qualität und Preise.

Nachts ist die Promenade mit Lichterketten und Bildmotiven tag-hell erleuchtet.

Der heißeste Pub auf der Insel war bisher **Bushy's** an der Ecke der Victoria Street in Douglas. Größer als alle anderen Pubs, mit Bushy's-Brauereibier und Hunderten von Motor-radfahrern Abend für Abend. Natürlich waren nicht alle *im* Pub, der Rest stand draußen, palaver-te, hatte Spaß und schaute den Typen zu, die im Wheelie die Promenade entlangfuhren oder ihre Reifen mit Dauerdurchdrehen in die ewigen Jagdgründe beförderten. Es herrschte eine Stimmung, wie sie besser nicht sein konnte. Seit 1998 gibt es Bushy's in dieser Form leider nicht mehr. Die Besitzer sind zwar auf der Suche nach einem Ersatzpub, aber bisher schei-terten alle Bemühungen. Drücken wir fest die Daumen, damit wir bald wieder ein neues gemütliches Bushy's bekommen. Zu-mindest im Internet ist der Pub jederzeit erreichbar unter http://www.bushys.com.

Hier noch drei Tips für das leibliche Wohl:

 Beim 'Victoria Coffee Shop' führt der Name etwas in die Irre. Das Restaurant wird von einem Italiener geführt, der neben herrli-chem Cappuccino auch sehr gute italienische (und englische) Gerichte anbietet. Die Einrichtung ist sehr gemütlich im Bistro-stil, die Portionen können sich sehen lassen und die Preise sind in Ordnung. Das Restaurant ist in der Fußgängerzone in Douglas (Castle Street) in der 'Victoria Arcade' im ersten Stock zu finden.

 Auch die zweite Empfehlung ist in der Fußgängerzone von Douglas. Im 'Strand Shopping Centre' gibt es im ersten Stock das Selbstbedienungsrestaurant 'Mall Cafe'. Das Essen ist gut und der Kaffee schmeckt ausgezeichnet.

 Bis 1998 war die Isle of Man eine McDonald's-freie Zone, aber ich möchte nicht verschweigen, daß es nun ein Hamburger-Restaurant in der Peel Road in Douglas (direkt neben der Feuerwehr) gibt.

*Fast ein Routenvorschlag, fast ein Geheimtip ist der **Marine Drive**, die Steilküstenstraße von Douglas. Auf Anhieb vielleicht nicht ganz einfach zu finden, aber dann ... Picken Sie sich für diesen*

Ausflug einen sonnigen Tag heraus, fahren Sie an den Hafenge-
bäuden vorbei, am Fischerhafen über die kleine Brücke zum
Douglas Head. Hier beginnt der Fahrspaß. Rechts-Links-Kurven,
wie es sie nicht alle Tage gibt, ein Panorama, das seinesgleichen
sucht, Meerblick satt und meistens ganz wenig andere Ausflügler,
Genuß pur! Eine Tatsache muß ich allerdings noch erwähnen:
Der Marine Drive ist eine Sackgasse, die Straße endet nach knap-
pen 3 km ziemlich plötzlich hinter einer Rechtskurve.

Wer ein paar Stunden ganz ohne Bike auskommt, dem sei der
Wanderweg vom Marine Drive nach Port Soderick (ca. 8 km) ans
Herz gelegt. Das Panorama ist atemberaubend, ein wirklich loh-
nender Ausflug.

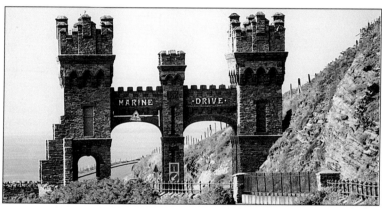

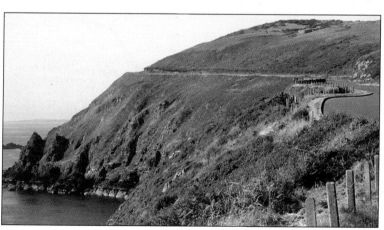

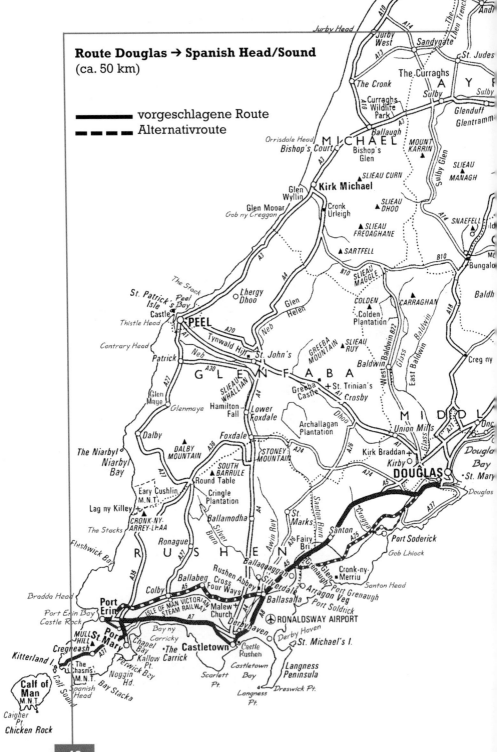

Route Douglas → Spanish Head/Sound
(ca. 50 km)

━━━━━━━ vorgeschlagene Route
━ ━ ━ ━ Alternativroute

Route DOUGLAS → A5 - Castletown - Port St. Mary - A31 - Cregneash → SPANISH HEAD/SOUND

Auf der A5 geht es von Douglas nach Richmond Hill. Dort können Sie das **Home of Rest for Old Horses** besichtigen (siehe auch Seite 44).
Geöffnet Mo, Di, Mi 10 - 17 h. Eintritt frei, Spenden willkommen.

Immer noch auf der A5 geht es weiter Richtung Castletown, jetzt heißt es aufpassen. Zwischen Santon und Ballasalla, fährt man in einem Waldstück über die **„Fairy Bridge"**. Dort wohnen der Sage nach die „Little People", die guten Geister der IOM. Damit sie nicht verärgert werden, muß jeder, der durch dieses Gebiet fährt, die Geister freundlich grüßen. Die Motorradfahrer haben diese Sage etwas abgewandelt, es heißt, wer die Fee nicht grüßt, die dort wohnt, kommt nie mehr auf die Insel zurück. Passen Sie also auf, daß Sie das Schild „Fairy Bridge" nicht übersehen und winken Sie fleißig, dann steht einer Wiederkehr nichts im Wege.

In Castletown ist das imposanteste Bauwerk das **„Castle Rushen"**. Diese Trutzburg wurde zur Verteidigung gebaut, weil Castletown viele Jahrhunderte die Hauptstadt der Insel war. Vorher stand hier eine Wikingerburg, die 1313 zerstört wurde.
Geöffnet täglich 10 - 17 Uhr. Erwachsene ca. 7,-- DM, Kinder ca. 5,-- DM.

Der kleine malerische Hafen mit dem Brauereigebäude bietet sich immer für ein Foto an. In der Nähe des Hafens findet man auch das recht kleine **„Nautical Museum"** mit dem Klipper „Peggy", dem Prunkstück der Ausstellung, der 1791 in Castletown gebaut wurde.
Geöffnet täglich 10 - 17 Uhr, Erwachsene ca. 7,-- DM, Kinder ca. 4,-- DM.

Direkt am Hafen ist der 'Castle Arms'-Pub, in dem es deftige Snacks für hungrige Mäuler gibt. Während der TT-Wochen ist der Pub manchmal hoffnungslos überfüllt und entsprechend lange muß man auf das Essen warten. Der freundliche Wirt bringt das Bestellte aber auch gerne nach draußen, so daß einem Picknick am Hafen nichts im Wege steht.

So gestärkt, sollte man ein Kuriosum ganz besonderer Art ansehen, die **Flugzeugampel.** Sie müssen dazu von Castletown die Stichstraße A12 zur Küste fahren. Diese Straße führt direkt am Ronaldsway Airport vorbei. Wenn dort ein Flugzeug startet oder

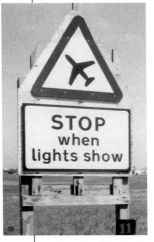

landet, zeigt eine Straßenampel rot und stoppt damit den Verkehr, weil die Flugzeuge an diesem Punkt noch sehr tief fliegen. Ein Schild weist zusätzlich auf diesen Sachverhalt hin. Fotofreaks warten geduldig, bis sie Ampel, Schild und Flugzeug im Sucher haben und halten den Beweis, daß das Ganze kein Aprilscherz ist, überzeugend auf Zelluloid fest.

Von Castletown geht es auf der A5 weiter nach Port St. Mary, einem malerischen Fischerdorf mit einem sehr sicheren, von den Gezeiten unabhängigen Hafen, was durch die Vielzahl von Yachten und Booten während der Sommersaison eindrucksvoll belegt wird. Port St. Mary ist ideal für Familienurlaub, etwas abseits des Trubels, manchmal an einen Kurort erinnernd.

Von Port St. Mary zur Südspitze der Insel führt der Weg über **„Cregneash".** Dieses Freilichtmuseum müssen Sie unbedingt besichtigen, dort lebt das „alte Manx" weiter. Es wird unter anderem gezeigt, wie die Häuser vor über 100 Jahren aussahen und wie mit dem Spinnrad Wolle zu Fäden verarbeitet wurde. Die Attraktion dort ist jedoch die Loghtan-Schafrasse, bei der die Böcke vier Hörner haben, zwei in weitem Bogen nach oben und zwei als Umrahmung des Kopfes nach unten. Diese Rasse gab es vor 15 Jahren noch überall auf der Insel, mittlerweile haben sie widerstandsfähigere Rassen für die Schafzucht und nur an wenigen Stellen, darunter „Cregneash", können die Vier-Hörner-Schafe noch bewundert werden. Ein etwas respektloses Zitat, original vor Ort gehört: „Guck mal, der braucht Begrenzungsfähnchen für die Hörner ..."

Geöffnet täglich 10 - 17 Uhr. Erwachsene ca. 7,-- DM, Kinder ca. 4,-- DM.

Ein kleines Cafè ist auf dem Museumsgelände vorhanden, in dem viele „home-made" Spezialitäten angeboten werden. Besonders zu empfehlen ist der selbstgebackene Karamelkuchen.

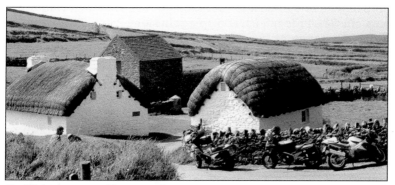

Freilichtmuseum Cregneash

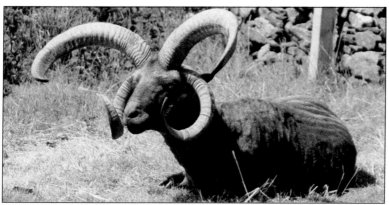

Ein echter Loghtan

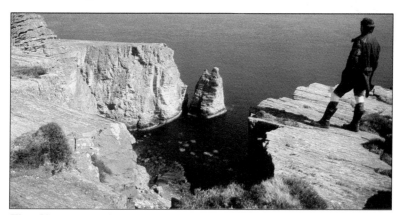

The Chasms mit Sugar Loaf

An Cregneash vorbei führt ein kleiner Pfad auf einen Hügel, auf dem ein Gebäude mit Parabolspiegeln steht. Wenn Sie an diesem Gebäude stehen, sehen Sie wieder zum Meer hinunter auf eine Landschaft, die sich **„The Chasms"** (Die Spalten) nennt. Gehen Sie den Fußpfad hinunter und Sie haben erstens einen herrlichen Ausblick Richtung Port St. Mary und zweitens tiefe Felsspalten am Klippenrand, die 100 m und mehr senkrecht in die Tiefe gehen. Vor dieser faszinierenden Landschaft steht ein einzelner Felsen im Meer, der als **„Sugarloaf"** (Zuckerhut) bekannt ist, weil er genau diese Form hat.

Von Cregneash sind dann die letzten paar Meilen zum südlichsten Inselpunkt schnell geschafft.

Die Südspitze nennt sich **„Spanish Head"**. Angeblich soll ein spanisches Schiff dort gesunken sein, aber die Manx glauben selber nicht so recht daran. Dieses Fleckchen Erde ist einfach himmlisch und die Fahrt dahin erst recht. Ich wünsche jedem Leser strahlenden Sonnenschein, wenn er das erste Mal hinkommt.

Im 'Calf Sound Cafè', dem einzigen Gebäude dort, konnte man früher hervorragende „creamed scones with fresh strawberries" genießen, was vielleicht als „kleines Törtchen mit Sahne und frischen Erdbeeren" übersetzt werden könnte - aber viel zu banal für diese Köstlichkeit klingt. Als wir das letzte Mal dort waren, gab es statt der frischen Erdbeeren nur noch Erdbeermarmelade mit Sahne. Auf unsere Nachfrage sagte man, daß es „schon immer" diese Ausführung gewesen und nichts geändert worden wäre. Unsere privaten Videos belegen eindeutig, daß es nicht so war. Wir hoffen also weiterhin auf die frischen Erdbeeren. Wer nichts Süßes mag, ist mit den Suppen und Hauptspeisen (alles 'home-made') gut beraten, die sich qualitativ nicht geändert haben.

Vom Cafè aus schaut man über den **„Sound"** (die Meerenge zwischen den Inseln) auf die **„Calf of Man",** ein Naturschutzgebiet, das vielen Vogelarten und Schafen als Heimat dient.

Wer sich diese Idylle näher anschauen möchte, kann von Port Erin aus die Calf of Man per Boot erreichen. Von April bis Oktober fährt die Calf Island Cruises (Raglan Pier, Port Erin, Tel. 832 339) täglich die Insel an. Erwachsene zahlen ca. 20,-- DM, Kinder ca. 9,-- DM für die Überfahrt.

Nach der Teepause geht es wieder Richtung Douglas. Bis Balla-salla fahren Sie die gleiche Strecke zurück. Damit das nicht zu langweilig wird, empfehle ich, ab Ballachrine die A 25 zu fahren und den kleinen Umweg über Port Soderick zu machen.

Die A25 läuft einige Zeit ziemlich parallel zur Isle of Man Steam Railway, bei Port Soderick (B23/A37) wird eine Küstenstraße dar-aus, die einen phantastischen Ausblick auf das Meer bietet. Die A37 führt zurück auf die A25 und über die A6 zum Ausgangspunkt Douglas.

Wer noch nicht genug vom Süden hat, kann vom Spanish Head über die A31 - A5 noch einen Abstecher nach Port Erin machen und dann über die A32/A7 Richtung Ballasalla zurückfahren.

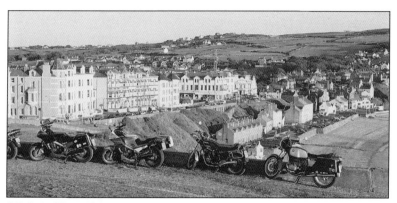

Blick auf Port Erin

Port Erin ist ein Fischerdorf, geschützt durch den Gebirgszug **„Bradda Head"** mit dem **„Milner's Tower",** der hoch über die Bucht ragt und errichtet wurde „zum Andenken an William Milner für seine vielen Wohltätigkeiten und Unterstützung der Fischer". Milner war ein Safe-Fabrikant aus Liverpool, deshalb stellt die ungewöhnliche Form des Turms einen Schlüssel dar.

Noch etwas sollte man von Port Erin wissen: Hier wurde Fletcher Christian geboren, der durch die „Meuterei auf der Bounty" zu Weltruhm gelangte. Sein Gegenspieler, Captain Bligh, soll in Onchan geheiratet haben, bevor die Reise mit der „Bounty" begann.

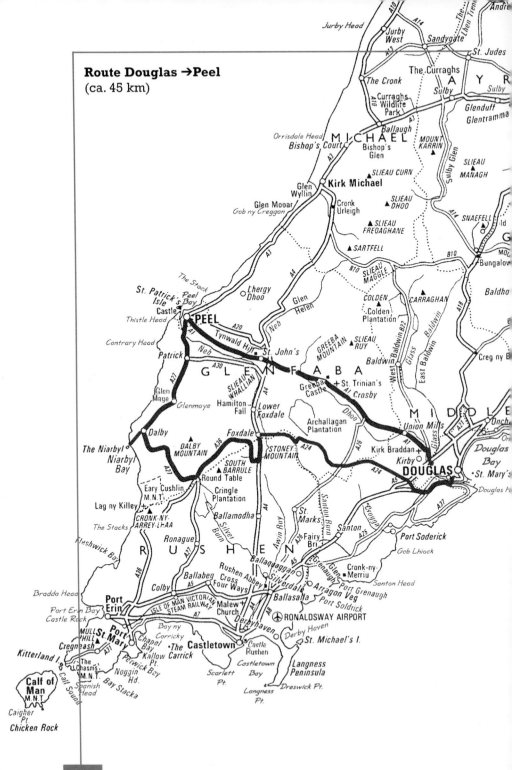

Route Douglas →Peel
(ca. 45 km)

Route DOUGLAS → A1 - Union Mills - Crosby - St. John's → PEEL
(Rückfahrt über - A27 - Glen Maye - Dalby - A27 - A36 - A3 - Foxdale - A24 - A6 - Douglas)

Viele Wege führen nach Peel, alle sind sie schön. Auf der A1 geht es über Union Mills und Crosby nach St. John's. Hier sollten Sie den „**Tynwald Hill**" besuchen, wo jährlich durch die 'Members of the House of Keys' am 5. Juli dem Beginn der Verfassung gedacht wird (siehe auch Seite 10).

Etwas versteckt liegt das dazugehörige kleine Einkaufszentrum, das „St. John's Craft Centre", entstanden aus der „Old Tynwald Woollen Mill". Neben ungefähr 20 Geschäften (u. a. Textilien, Bücher, Süßwaren, Kunstgewerbe) finden sich hier auch ein Cafè, ein Picknickbereich und ein Spielplatz. Zurück auf der A1 fahren wir weiter zu unserem vorläufigen Ziel. Peel würde ich als Kurort bezeichnen, mit schönem Sandstrand und immer auch ein paar hartgesottenen Badegästen, die sogar ab und zu in das um diese Zeit noch ziemlich kalte Meer hüpfen.

Von der Promenade aus fällt der Blick auf die Ruine St. Patrick's Isle, die aus drei Teilen besteht: **Peel Castle, Cathedral of St. German, Church of St. Patrick.** Die Kirche ist im 11. Jahrhundert entstanden, der dazugehörige Turm ist noch älter. Mit etwas Glück können Sie nicht nur das Castle, sondern auch Robben im Hafenbecken sehen, die sich vergnügt tummeln.
Geöffnet täglich 10 - 17 Uhr. Erwachsene ca. 7,-- DM, Kinder ca. 4,-- DM.

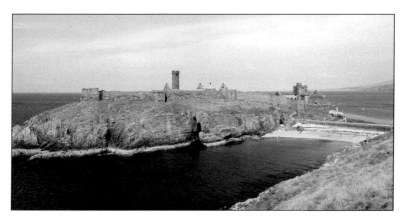

Seit dem 26. Mai 1997 gibt es ein außergewöhnliches Museum in Peel zu besichtigen, das **House of Manannan.** Das frühere „Odin's Raven" wurde für 18 Mio DM umgebaut, es entstand ein Supermuseum mit Computeranimation und phantasievollen Multimediaeffekten. Schon der Eingangsbereich ist einen Extrablick wert. Der Strick, an dem die Seeleute ziehen, geht durch die Glasscheibe ins Innere des Museums, direkt zu Odin's Raven, dem Wikingerschiff, das anhand historischer Überlieferungen in Norwegen nachgebaut wurde. 1979 machte sich 'Odin's Raven' dann von dort aus auf den Seeweg zur Isle of Man, um zu beweisen, daß die Wikinger im 9. Jahrhundert auf diese Weise zur IOM gekommen sind. In Peel hat dieses Schiff seinen Hafen gefunden.

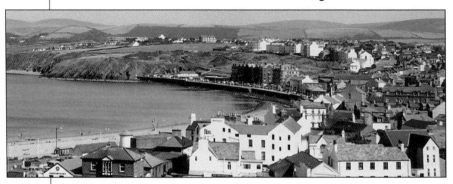

Die Promenade von Peel

Das Museum ist in verschiedene Bereiche unterteilt. Schwerpunkte sind unter anderem das Leben der Kelten und Wikinger auf der Insel, der Einfluß des Christentums oder auch die Geschichte der Mönche von Rushen Abbey. Andere Bereiche zeigen typische Hafenszenen um die Jahrhundertwende und geben Einblicke in die Historie von Peel Castle wie auch der Peel Kipper (Fisch-) Industrie. Die Geschichte der Isle of Man Steam Packet ist ebenfalls dokumentiert.

Ein Besuch dieses Museums ist sehr zu empfehlen, zwei Stunden Zeit sollten Sie dafür einplanen.
Geöffnet täglich 10.00 - 17.00 Uhr. Erwachsene ca. 15,-- DM, Kinder ca. 7,-- DM.

Ganz in der Nähe des Museums an der Promenade findet man einige Pubs, darunter auch das „Creek Inn", die zur Rast einla-

den. Vor allem bei schönem Wetter läßt sich von hier der Ausblick auf Sandstrand, Meer und Peel Castle geniessen.

Die Rückfahrt sollten Sie über die Glen Maye- und Foxdale-Route nehmen, es lohnt sich.

In Glen Maye ist es Pflicht, den **Wasserfall** zu besichtigen - egal bei welchem Wetter. Der „Glen" (Schlucht) ist wie ein Dschungel, es ist alles grün überwuchert und es herrscht eine sehr hohe Luftfeuchtigkeit. Hier kann man tolle Landschaftsbilder knipsen (aber sicherheitshalber den Blitz mitnehmen).

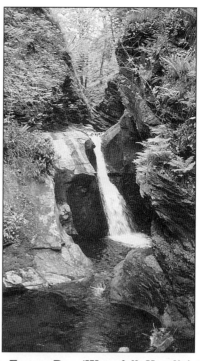

Es gibt noch einen Grund, Glen Maye zu besuchen: Das Essen. Das 'Waterfall Hotel' ist urgemütlich; innen kann man sehen, daß aus zwei Häusern eines gemacht wurde und der Pub dadurch nicht sehr breit, aber dafür um so länger ist. Das Essen ist genau das richtige, wenn man keine Fish and Chips und auch keine Hamburger mehr mag. Die Speisekarte reicht von hausgemachter Suppe über deftige Steaks, Fleisch- und Fischgerichte bis zu Currygeschnetzeltem und das Preis-Leistungsverhältnis stimmt.

Von Glen Maye geht es weiter Richtung Dalby. Nach Dalby sollten Sie die Abzweigung zur **Niarbyl Bay** auf keinen Fall verpassen. Diese Bucht muß man gesehen haben. Wieder ein traumhaftes Plätzchen zum Relaxen oder zum Picknick. Hier sind meist auch Robben zu beobachten, die sich auf den Felsvorsprüngen im Meer sonnen.

Zurück auf der A27 fahren wir nun Richtung Foxdale, von dort auf die A24. Hier kommt man nicht nur an idyllischen kleinen Seen vorbei, auch die Sträßchen sind traumhaft schön zu fahren. Genießen Sie es.

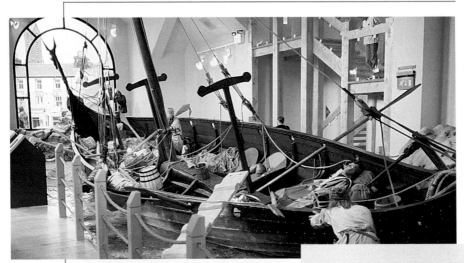

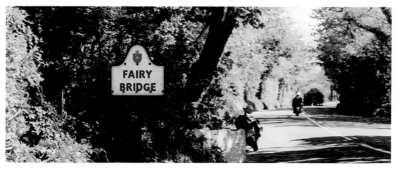

Fairy Bridge

West Baldwin-Stausee

Point of Ayre (nördlichster Punkt der Insel)

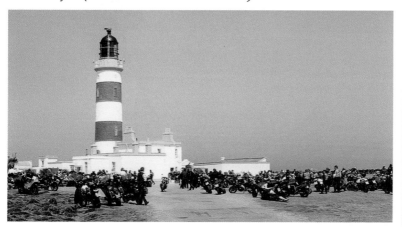

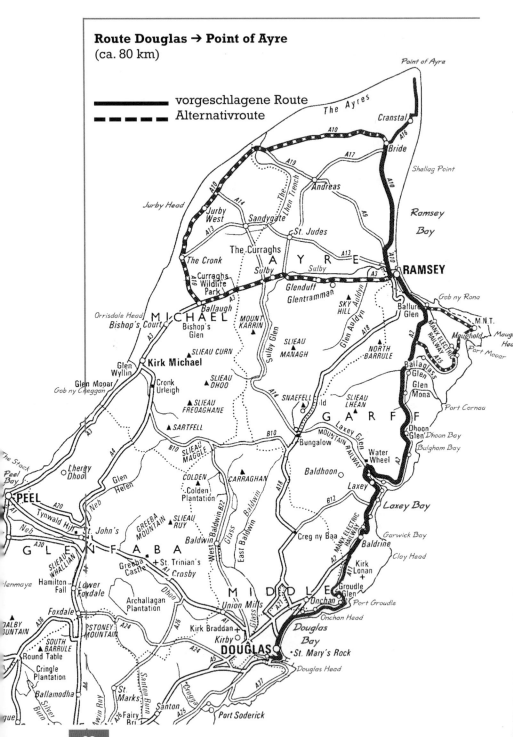

Route Douglas → Point of Ayre
(ca. 80 km)

vorgeschlagene Route
Alternativroute

Route DOUGLAS → A11 - Onchan - A2 - Laxey - Glen Mona - Ramsey - A10 - Bride - A16 → POINT OF AYRE
(Rückfahrt über A16 - Bride - A10 - Jurby - Ballaugh - Ramsey - Douglas)

Ich kann mich immer nicht entscheiden, welches die schönste Strecke auf der Insel ist, aber die östliche Route ist eine der schönsten. Von Douglas geht es über die Promenade den Berg hinauf Richtung Onchan Head, dort müßte eigentlich schon der erste Fototermin stattfinden, Meer und Panorama satt.

Wer zufällig gerade hungrig ist, der findet an dieser Stelle eine der besten Fish and Chips-Buden auf der Insel, 'Port Jack Chippy'. Gestärkt geht es auf der Küstenstraße weiter, kurz hinter Onchan ist dann schon der nächste Halt bei der „**Groudle Glen Railway**".

Diese mit viel Liebe restaurierte Dampfeisenbahn fährt leider nicht täglich, informieren Sie sich rechtzeitig (meist sonntags geöffnet). Die Fahrt mit der blankpolierten 'Sea Lion' geht von Groudle Glen einige hundert Meter hoch zu den Klippen.

Die kleine Bahn wurde 1896 in Betrieb genommen, um Besucher zu einem Zoo zu bringen, der direkt in die Felswände integriert war und sogar Eisbären beherbergt haben soll. Hier können schon wieder Meer- und Panorama-Bilder gemacht werden.

Von Groudle Glen aus fahren wir zum Wasserrad nach Laxey, wieder auf wunderschönen Motorrad-Straßen. Schon von der Hauptstraße aus sieht man das Laxey Wheel „**Lady Isabella**", das größte Wasserrad der Welt (22 m Durchmesser), das 1854 entstand. Das letzte Stück der Zufahrt ist sehr eng und steigt steil an; der zugehörige Parkplatz liegt am Hang, ist aber asphaltiert und bietet dadurch gute Parkmöglichkeiten.
Geöffnet täglich 10 - 17 Uhr. Erwachsene ca. 7,-- DM, Kinder ca. 4,-- DM.

Heute nur noch Touristenattraktion, hat das Laxey Wheel früher aus den dahinterliegenden Bergwerksminen das Wasser gepumpt. Ganz Sportliche steigen die 52 Stufen zum Turm hoch und werden mit einem spektakulären Ausblick belohnt.

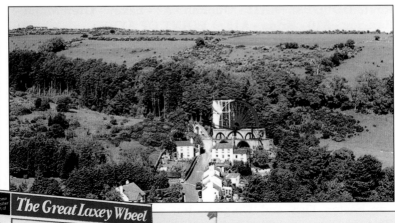

Laxey Wheel
„Lady Isabella"

Früher gab es hier noch ein Cafè, leider ist es irgendwann abgebrannt und es wurde kein neues errichtet. Das ist schade, weil man an diesem Wahrzeichen gerne eine gemütliche Rast einlegen würde.

Die Gelegenheit dazu ergibt sich bei 'Browns Cafe and Tea Rooms', das in der Ham & Egg Terrace beheimatet ist, aber eigentlich direkt an der Durchgangsstraße liegt. Das Cafè sieht

von außen schon sehr gemütlich aus, auch das Innere enttäuscht nicht und das Essen ist in Ordnung.

Noch zwei Tips für eine Rast in Laxey:

Der Pub 'New Inn' in der New Road und das kleine, aber feine 'Riverside Studio'-Restaurant im Laxey Glen Gardens Pavilion, das von einem Schweizer betrieben wird. Jeden Mittwoch gibt es eine Jam Session und die Stimmung ist bestens.

In Laxey kann „**King Orry's Grab**" (Ballaragh Road) besichtigt werden, bitte den Wegweisern von der Hauptstraße aus folgen.

Wer mehr auf Shopping eingestellt ist, sollte die „**Woollen Mills**" in der Glen Road in Laxey besuchen. Hier kann man die traditionelle Herstellung von Manx Tweed und Tartan beobachten, das Angebot an englischen Stoffen und Wollpullovern läßt keine Wünsche offen.

Auf der Küstenstraße geht es weiter Richtung Ramsey. Wenn das Wetter mitspielt, ist die Route über **Maughold** zu empfehlen. Kurz vor Ramsey biegen Sie von der Küstenstraße A2 rechts in die A15 ab, die direkt nach Maughold führt. Hier können nicht nur die ältesten auf der Insel gefundenen Kreuze und die Maughold Parish Church besichtigt werden. Der Abstecher nach Maughold lohnt auch wegen der traumhaften Küste mit dem Leuchtturm am Strand als Fotomotiv. Bei schönem Wetter ein idealer Platz für ein Picknick.

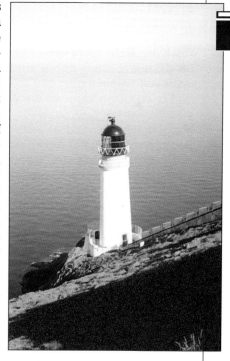

Auf der A15, die nach ein paar Meilen wieder in die A2 mündet, geht es weiter Richtung Ramsey.

Eine Sehenswürdigkeit in Ramsey ist das „**Grove Rural Life Museum**", das wie Cregneash (siehe Seite 50) aus einzelnen Gebäuden besteht. Mittelpunkt ist ein viktorianisches Herrenhaus, das um 1840 errichtet wurde. Im Gegensatz zu Cregneash, das die Kleinbauern- und Fischertradition zeigt, spiegelt sich im „Grove Rural Life Museum" das Leben einer wohlhabenden Familie wider.
Geöffnet täglich 10 - 17 Uhr. Erwachsene ca. 7,-- DM, Kinder ca. 4,-- DM.

Auch der **Mooragh Park** ist bei schönem Wetter einen Besuch wert. Oft gibt es Live Entertainment oder Barbecues, an denen man zwanglos teilnehmen kann.

Natürlich gibt es auch in Ramsey genug Möglichkeiten, eine Pause zu machen. Eine davon ist, an den Hafen zur „**Queen's Promenade**" zu fahren. Sie ragt eine halbe Meile in das Meer und ist ein beliebter Treff während der TT. Der Name geht auf Queen Victoria zurück, die 1847 zur Freude der Bewohner von Ramsey hier an Land ging, weil es in Douglas wegen der herrschenden rauhen See nicht möglich war.

Auch das **Hallenbad** von Ramsey ist an der Promenade zu finden, im dazugehörigen Imbiß sind die Hamburger ganz besonders groß, auf Wunsch gibt es Filterkaffee und wenn man dann noch im Freien sitzen kann, ist die Welt in Ordnung.

Von Ramsey aus geht es jetzt ohne Verzögerung zum Ziel dieser Route, dem „**Point of Ayre**" mit dem imposanten Leuchtturm. Am nördlichsten Punkt der Insel sehen Sie am Strand nur eines: Steine, Steine, Steine. Es gibt sie in allen Variationen und Größen. Ein beliebtes Motiv fürs Familienalbum sind die Stein/Kopf-Bilder. Zur Erklärung: Möglichst viele Personen suchen sich einen Stein in der Größe ihres Kopfes, halten ihn neben diesen und machen dann ein Gruppenfoto. So etwas bringt nicht jeder aus dem Urlaub mit.

Ob die Manx People so einen Unsinn treiben, weiß ich nicht. Auf jeden Fall sagen sie (und damit haben sie recht), daß man bei schönem Wetter am Point of Ayre **5 Königreiche** sieht: Schottland, England, Irland, Man und das Himmelreich. Noch besser kann man auf dem Leuchtturm nach den Königreichen

Ausschau halten. Dazu braucht man zweifaches Glück - erstens muß der Leuchtturm geöffnet, zweitens die Sicht klar sein.

Vom Point of Ayre können Sie die gleiche Strecke nach Douglas wieder zurückfahren, wenn Sie in Ramsey oder Laxey noch ein bißchen bummeln möchten.

Alternativ nehmen Sie vom Norden aus die A16/A10 über Jurby an der Westküste der Insel entlang.

Ein Abstecher zum **Jurby Airfield** ist sehr zu empfehlen. Auf dem ehemaligen Flugfeld trifft man immer auf Renncrews, die ihre Maschinen abstimmen und testen. Hier kann man den Profis hautnah auf die Finger schauen.

Eine weitere Attraktion ist der **Jurby Junk Shop**, der größte Trödelmarkt der Insel. Ab 1,-- £ ist vom Cocktailglas über alte Schallplatten bis zu elektrischen Geräten alles im Angebot. Für Trödelfans ein Paradies.

Weiter auf der A10 kommen Sie an der „**Ballaugh Bridge**" (siehe auch Seite 21) auf die Rennstrecke und können von Ballaugh bis Ramsey auf der Strecke zurückfahren.

Eine dritte Möglichkeit ist, von Ballaugh aus durch die Berge nach Douglas zurückzufahren. Diese Strecke ist in der nächsten Route - in umgekehrter Richtung - ausführlich beschrieben, deshalb hier nur die Straßenführung: Bei der Ballaugh Bridge die Straße nehmen (besser „Sträßchen"), die am Hintereingang des 'Raven'-Pub vorbeigeht. Hinter den Häusern an der dritten Einmündung links abbiegen. Das Ganze sieht mehr wie ein Hohlweg aus, bitte nicht irritieren lassen. Wenn Sie die Einmündung verpassen, ist das nicht schlimm, weil dieser schmale Weg nach ein paar Metern einfach aufhört. Dann bitte drehen und die erste Einmündung rechts nehmen, schon stimmt die Sache wieder. Ich schreibe das deshalb so ausführlich, weil es selbst „alten Hasen" manchmal nicht gelingt, die Einmündung auf Anhieb wiederzufinden.

Auf diesem Feldweg geht es durch die Berge bis zur Kreuzung Injebreck Hill, von da über die B10 Richtung Brandywell/32nd Milestone, Kate's Cottage und Creg-ny-Baa auf dem TT-Kurs zurück nach Douglas.

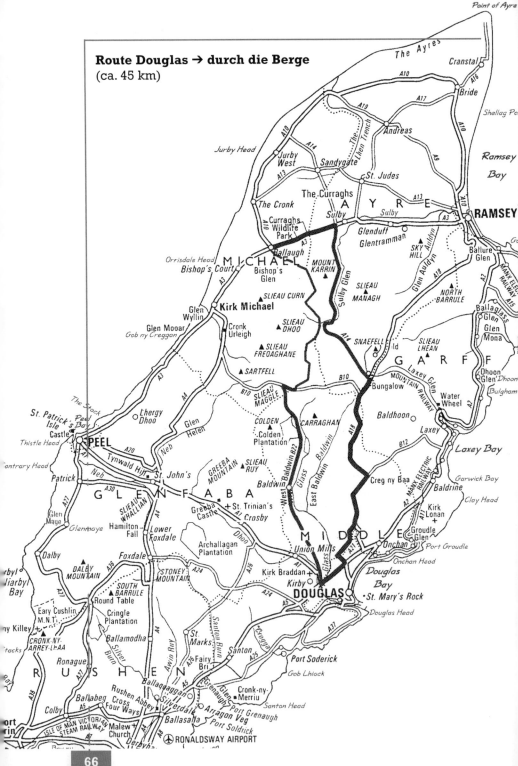

Route Douglas → durch die Berge
(ca. 45 km)

Route DOUGLAS → A1 - A23 - B22 - West Baldwin - Injebreck Hill - B10 - 251 - 222 - 154 → DURCH DIE BERGE bis Ballaugh - Sulby - A 14 - Bungalow - Douglas

Diese Strecke führt über Sträßchen, die in Deutschland wahr-scheinlich nur für landwirtschaftlichen Verkehr zugelassen wären, gerade das ist das Reizvolle an der Route. Wenn Sie das Gefühl haben, jetzt ist die Straße gleich zu Ende und Fuchs und Hase sagen sich 'Gute Nacht' - fahren Sie trotzdem weiter, höchstwahrscheinlich sind Sie richtig.

Von Douglas auf der A1, A23 und B22 über West Baldwin, am Stausee vorbei, geht es Richtung Berge. Die Häuser werden immer weniger, die Straßen immer enger. Nach dem Stausee geht es aufwärts in ein Waldstück, mit einer Haarnadelkurve nach links (ohne Vorwarnung). Kurz nach dem Waldstück (es geht immer noch bergauf) stehen einige Bäume, die nicht gerade, son-dern durch den Wind ganz schief gewachsen sind - ein skurriles Bild. Anschließend sieht man nur noch Weite, Landschaft und Schafe. Soweit das Auge reicht, sind die Schafweiden mit den für die Insel typischen Steinmauern umzäunt. Damit die Schafe das abgegrenzte Gebiet nicht verlassen können, sind auf der schma-len Straße noch sogenannte 'Cattle Grids' eingebaut, Roste aus runden Stangen, auf denen die Schafe keinen Halt finden.

Beliebter Halt in den Bergen

Der Ausblick wird immer atemberaubender, je höher man fährt. Ich kann aber nicht verschweigen, daß es auch immer kälter wer-

Tip

den kann. *Wenn das Wetter an der Küste schon etwas rauh ist, dann ist es hier oben ungemütlich - bitte warme Sachen mitnehmen.* Es sind eben die Berge, auch wenn sie nicht mit den Alpen vergleichbar sind.

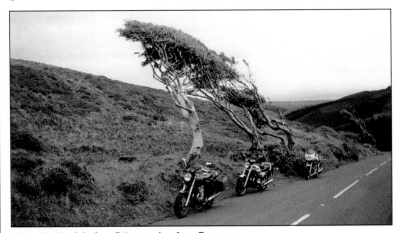

Die windschiefen Bäume in den Bergen

Bitte auch daran denken: Wenn das Wetter gut und der Asphalt schön warm ist, liegen Mutter und Kind Schaf gerne auf selbigem, das Gras ist ihnen dann zu kalt. Mit Hupen bekommt man sie rechtzeitig von der Straße, weil es nie sicher ist, in welche Richtung sie davonlaufen (Ein 'Unfall mit Schaf' sorgt in froher Runde bestimmt für Gelächter).

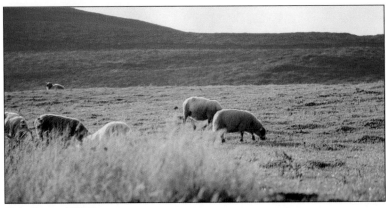

Schafe und Weite

Kurz nach Injebreck Hill (da steht auch mal wieder ein Haus) kreuzen Sie die B10 und fahren auf der Straße Nr. 251, 222 und 154 weiter nach Ballaugh. Wenn der Weg kurz vor Ballaugh nur die Möglichkeit rechts oder links abbiegen zuläßt, fahren Sie rechts ab.

Dann sind es nur noch einige Meter bis zum 'Raven', dem bekannten Pub an der Ballaugh Bridge. Dort kann man gut ein paar Sandwiches essen. Auf der anderen Straßenseite ist ein kleiner Lebensmittelladen, der sich auch auf die Verpflegung der TT-Besucher eingerichtet hat. Bitte *sehr* aufpassen beim Straßenüberqueren, es ist die Rennstrecke und diese Stelle ist nicht sehr übersichtlich für Fußgänger!

Wie lange Sie an der Ballaugh den Sprüngen über die Brücke zusehen, bleibt Lust und Laune jedes Einzelnen überlassen. Von Ballaugh aus geht es ein Stück auf dem TT-Kurs weiter nach Sulby.

Das Sulby Glen Hotel ist ein beliebter Biker-Treffpunkt, Wirtin Rosy kennt fast jeder, der schon einmal auf der Insel war. Das Verhältnis ist so familiär, daß sie bei einigen deutschen Clubs sogar Ehrenmitglied ist. Aus diesem Grund kann man das Hotel für eine Rast nur empfehlen.

In Sulby fahren Sie rechts auf die A14 zum **Sulby Glen** und **Sulby River**. Dort lohnt es, das 'Celtic Craft Centre' zu besuchen; es gibt einige Dinge, die sonst nicht angeboten werden.

Dem Sulby Glen schließt sich direkt der **Tholt'y'Will-Glen** an. Wer in Ballaugh keine Rast eingelegt hat, konnte hier früher am Tholt'y'Will-Hotel relaxen. Leider ist das Gebäude in ein Apartmenthaus umgebaut worden. Ein Stop lohnt aber immer noch, alleine wegen der Landschaft.

Auf der A14 fahren Sie nun weiter zum höchsten Punkt der Insel, dem Snaefell. Ganz nach oben geht es nur mit der Snaefell Mountain Railway (siehe Seite 74), wir begnügen uns auf dieser Route mit der Fahrt bis Bungalow, wo **Murray's Motor Cycle Museum** zu finden ist (täglich geöffnet von 10 - 17 Uhr). Der Besuch dieses Museums ist ein *Muß*. Hier kann man nämlich

beweisen, daß man schon zum x-ten Mal auf der Insel ist. Voraussetzung: Man trägt sich in das Gästebuch ein, das gleich am Eingang des Museums ausliegt. Die alten Bücher werden alle aufbewahrt und es ist schon ein tolles Gefühl, wenn man seinen eigenen Eintrag - vielleicht sogar den allerersten - darin wiederfindet.

Das Museum beherbergt eine Fülle von Dingen rund um das Motorrad, angefangen von klitzekleinen Ansteckern bis zu Rennkombis berühmter Fahrer, die bei der TT dabei waren, sowie eine riesige Sammlung von Motorrädern. Ich staune immer wieder, wie viele Dinge auf relativ kleinem Raum im Laufe der Jahrzehnte zusammengetragen wurden. Es liegt ein altertümlicher Charme in der Luft, der einen gerne hierherkommen läßt.

Im Museumsgebäude ist ein kleiner Souvenirladen und ein Cafè eingerichtet. Das Cafè hat mehr den Charakter einer Kantine mit sehr karger Ausstattung. Die Stühle und Tische wurden vor einiger Zeit im Rahmen einer Verschönerungsaktion quietschbunt lackiert, sonst ist alles noch wie vor 20 Jahren. Aber auch das hat seinen Reiz, ist eben 'typisch Manx'. Im Souvenirladen findet man meist Peter Murray, den Besitzer des Museums. Wenn er die Ladies mit Küßchen rechts, Küßchen links, begrüßt, fühlt man sich sofort wie zu Hause.

Vom Motorradmuseum geht es über die Rennstrecke zurück nach Douglas.

Tip

Ein Tip zum Motorradmuseum: Der Parkplatz liegt am Hang, der Untergrund ist nicht sehr fest. Damit die Maschinen nicht umfallen, liegen an der Eingangstreppe eckige Holzbrettchen, die man unter den Seitenständer klemmen kann. Dieser Service muß einfach erwähnt werden!

Motorradfahrer-freundlich: Die Holzbrettchen

Die Glen-Tour - Natur pur

Wer für Natur und im besonderen für Wasserfälle schwärmt, der sollte eine **'Glen'**-Tour machen. Im Tourist Information-Büro im Hafengebäude in Douglas gibt es eine kleine Broschüre über alle 18 Glens (Schluchten) auf der Insel. Hier einige davon:

Dhoon Glen

Dieser natürliche Glen liegt fünf Meilen südlich von Ramsey, auch er mit einem beeindruckenden Wasserfall und vielen Natur-schönheiten.

Glen Helen

4 Meilen von Peel entfernt, vielleicht der bekannteste Glen. Er wurde im Jahre 1850 mit einer Vielzahl von Bäumen angelegt und nach der Tochter des Gründers benannt. Nach ca. 1 km ist man am 'Rhenass'- Wasserfall angelangt.

Glen Maye

(siehe unter Route Douglas ➜ Peel, Seite 57)

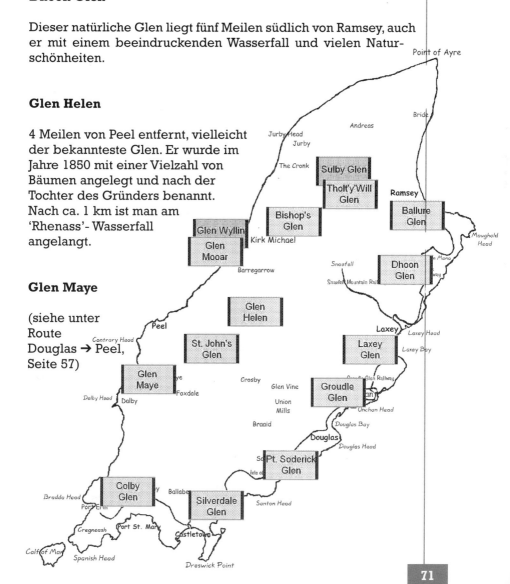

Groudle Glen
(siehe unter Route Douglas → Point of Ayre, Seite 61)

Laxey Glen

Im Zentrum von Laxey liegt dieser Glen, der mit seinem See, Spielplatz, Cafè und Restaurant besonders beliebt ist.

Silverdale Glen

Nördlich von Ballasalla ist dieser Glen zu finden, der einiges an Freizeitaktivitäten bietet. Das Gebäude der früheren 'Cregg Mill' wurde in ein 'Craft Centre' umgestaltet, auf dem ehemaligen Mühlensee kann man gemächlich Boot fahren. Es gibt ein mit Wasserkraft betriebenes Karussell, einen Spielplatz, ein Restaurant und eine Gärtnerei. Flußabwärts kommt man zur Monks' Bridge, die im 14. Jahrhundert erbaut wurde und zur Rushen Abbey.

Sulby Glen
(siehe unter Route Douglas → Berge, Seite 69)

Tholt'y'Will-Glen
(siehe unter Route Douglas → Berge, Seite 69)

Tholt'y'Will-Glen

Noch ein paar Routen ...

Eine Route, die wohl jeder Besucher mindestens einmal auf dem Programm hat, ist das **Umfahren des kompletten TT-Kurses.** Dazu benötigt niemand eine Beschreibung, die Strecke ist einfach nicht zu verfehlen.

Einen schönen Tag garantiert auch die Idee, die Insel auf den **Küstenstraßen** zu umrunden. Es bieten sich unzählige Fotomotive mit schroffen Felsen, steilen Klippen, Sandstränden, türkisfarbenem Wasser und vielem mehr.

Wer schmale Straßen liebt, ist mit dem Vorschlag gut beraten, alle **kleinen Wege innerhalb des Kurses** je nach Lust und Laune abzufahren. Das ist zum Beispiel auch möglich, während die Rennstrecke gesperrt ist, wenn man rechtzeitig im Kursinneren ist. Es gibt ungewöhnliche Dinge zu entdecken, wie zum Beispiel kleine Bäche, die quer über die Straße fließen und beim Durchfahren eine kostenlose Motorwäsche bieten.

Liebe Leser, mit diesen Routenvorschlägen haben Sie vieles - aber nicht alles - von der Insel gesehen. Gehen Sie auf Entdeckungsreise. Wenn Sie Neues, Außergewöhnliches sehen, behalten Sie es nicht für sich - schreiben Sie mir, dann wird es in die nächste modifizierte Buchausgabe eingearbeitet.

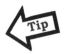

Historische Eisenbahnen

Die Isle of Man ist nicht nur ein Motorradfahrer-Mekka, auch Liebhaber **historischer Eisenbahnen** kommen hier auf ihre Kosten.

Von Douglas nach Port Erin verkehrt in den Sommermonaten täglich die **Steam Railway.** Die erste Dampfeisenbahn wurde 1873 in Betrieb genommen, 1965 wurde die Linie geschlossen, weil die Betreiber nicht das Geld für die notwendigen Reparaturen aufbringen konnten. Mit Unterstützung des Manx Government wurde sie einige Jahre später wieder in Betrieb genommen und erfreut uns heute mit ihren historischen Wagen und einer gehörigen Portion Nostalgie. Wer sich eine Fahrt mit der Steam Railway gönnt, sollte nicht versäumen, sich das außergewöhnliche Fensteröffnungssystem im Zug anzuschauen. Es funktioniert, genau wie die Scharniere der Zugtüren, durch stabile Lederriemen.

Die Linie der **Manx Electric Railway,** um 1900 in Betrieb genommen, führt von Douglas aus nach Laxey und Ramsey. Die Sicht über die Felsenküste hinweg ist phantastisch. Wenn Sie einen Ausflug planen, bitte an einem Sonnentag, damit Sie die Gegend richtig genießen können.

Sehr beliebt ist auch die Fahrt mit der Electric Railway bis Laxey und die Weiterfahrt mit der **Snaefell Mountain Railway** zum höchsten Punkt der Insel, dem Snaefell (ca. 650 m hoch). Bei klarer Sicht kann man hier, genau wie am Point of Ayre, die 5 Königreiche Schottland, England, Irland, Man und das Himmelreich erkennen.

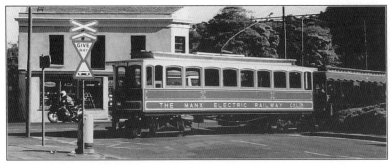

Manx Electric Railway

Manx Katzen

Jeder Katzenexperte kennt die **Manx Katzen,** für Nichtexperten hier etwas ausführlicher: Die Katzen kommen völlig ohne Schwanz zur Welt, was auf eine Genmutation (wahrscheinlich durch Inzucht) zurückgeführt wird. Durch den fehlenden Schwanz, ein wichtiges Steuerungsinstrument z. B. bei Sprüngen, hat die Manx Cat nichts von raubtierhafter Eleganz an sich, wie man sie von anderen Katzen kennt. Trotzdem ist sie eine anerkannte Katzenrasse.

Früher gab es in Douglas in der Nähe des Fahrerlagers eine offizielle 'Manx Cattery' (Züchterei), heute gibt es nur noch private Züchter.

Neben den schwanzlosen leben auch „normale" Katzen auf der Insel, so daß es ein bißchen Geduld erfordert, eine echte Manx Cat zu sehen. Die Chancen stehen aber gut, daß einem irgendwo zufällig eine über den Weg läuft.

Zum Abschluß des Katzenteils noch die „Motorradfahrer-Legende": Im Scherz wird behauptet, die Motorradverrückten hätten den Katzen die Schwänze abgefahren, weil diese nicht schnell genug über die Straße kamen. Dieses Motiv ist ab und zu auf Postkarten festgehalten - entspricht natürlich nicht der Wahrheit.

Eine echte Manx Cat

V - Praxisteil

Tips zum Aufenthalt von A - Z

Ärztliche Dienste/Apotheken

Für deutsche Staatsbürger entfällt die Vorlage eines Anspruchsausweises. Die Behandlung wird von praktischen Ärzten, die für den Staatlichen Gesundheitsdienst arbeiten, kostenlos durchgeführt. Man sollte jedoch nachfragen, ob der Arzt wirklich im Auftrag des Gesundheitsdienstes tätig ist, sonst kostet es doch Geld.

Auch ambulante Behandlung in Krankenhäusern, die dem Staatlichen Gesundheitsdienst angehören, ist kostenlos. Stationäre Krankenhausaufenthalte sind zu bezahlen und werden gegen Vorlage der Belege von den gesetzlichen Krankenkassen erstattet. Privatversicherte sollten sich bei ihrer Kasse erkundigen, sind meist jedoch weltweit versichert, so daß auch hier eine Kostenerstattung erfolgt.

Sollte jemand urplötzlich unter rasenden Zahnschmerzen leiden, ist auch hier die erste Behandlung kostenfrei, Folgebehandlungen sind kostenpflichtig.

Eine Absicherung in Form einer Reisekrankenversicherung oder eines Auslandskrankenscheins sollte man trotzdem haben, weil man ja nicht nur in England, sondern auch während der Anreise durch andere europäische Länder krank werden kann.

Apotheken (Pharmacy) findet man in England sehr oft nur als Abteilung einer Drogerie, nicht als eigenständigen Laden wie in Deutschland.

Alkoholausschank/-verkauf

Die englischen Gesetze zu **Alkoholausschank/Verkauf von Alkohol** sind vielfältig. Alkohol darf im Einzelhandel nur werktags verkauft werden. In den Supermärkten gibt es meist einen extra Spirituosen-Shop, der vom restlichen Angebot völlig getrennt und sonntags geschlossen ist oder die Spirituosenabteilung innerhalb des Marktes ist mit Tüchern verhängt.

Der Alkoholausschank in den Pubs (Kneipen) richtet sich nach den staatlich vorgeschriebenen Öffnungszeiten, die streng eingehalten werden. Die Pubs sind über Mittag geöffnet, schließen zwischen 15.00 und 17.00 Uhr und haben bis 23.30 Uhr offen.

Diese 'Closing Time' wird ca. 10 Minuten vorher durch eine im Pub hängende Glocke angekündigt oder das Licht wird kurz aus- und eingeschaltet. Dann weiß jeder, es ist **'Last Order'**. Auf dieses Zeichen stehen alle auf und rennen zur Theke, um sich ein letztes Glas Bier zu sichern. Das wird dann innerhalb der verbleibenden 10 Minuten getrunken. Anschließend machen sich alle geschlossen auf den Nachhauseweg. Sonntags hat der Gesetzgeber die Last Order noch eine halbe Stunde früher angesetzt, damit montags alle ausgeruht zur Arbeit kommen.

Wenn Ihnen nun die Haare zu Berge stehen, weil Sie schon um Mitternacht ins Bett geschickt werden, wo Sie doch Urlaub haben! Es gibt eine Ausnahme, das Zauberwort heißt 'Club'. Jede Hotelbar gilt als Club und fällt deshalb nicht unter die gesetzlichen Bestimmungen, denen die Pubs unterliegen. Es werden also nicht alle Gehsteige um Mitternacht hochgeklappt! Trotzdem sollten Sie wenigstens einmal eine Last Order erleben.

Ein weitere Besonderheit in England und Man ist die Tatsache, daß nicht jedes Restaurant Alkohol ausschenken darf. Vor allem Schnellrestaurants, Cafès, Imbisse sind nicht lizensiert. Es gibt also auch kein Bier dort. Das läßt mich unweigerlich an Bayern denken, wo Bier als Grundnahrungsmittel eingestuft wird; doch nichts da, die Rechtsprechung in England rechnet auch Bier zum Alkohol.

Wenn Sie unbedingt ein Bier zum Essen trinken wollen, müssen Sie dort einkehren, wo Sie das Schild mit der Aufschrift 'Licensed Restaurant' erspähen. Das sind dann meistens Restaurants der gehobenen Klasse, die Preise liegen entsprechend höher (siehe auch Punkt „Hauptmahlzeiten", Seite 80).

Autovermietungen

Selbstverständlich sind alle großen Firmen wie Rent-a-Car oder Hertz auf der Insel vertreten. Während TT und MGP sind rechtzeitige Reservierungen dringend zu empfehlen. Es ist keine Seltenheit, daß die Büros geschlossen sind und ein Zettel im Fenster darüber informiert, daß Autos erst nach dem Ereignis wieder erhältlich sind. Die Anschriften der einzelnen Autovermietungen finden Sie im Anhang.

Benzin

Das **Benzin** unterteilt sich in bleifrei (unleaded) und verbleit (leaded), die Klassifizierung geht nach Sternen. Je mehr Sterne, desto besser die Benzinqualität. Mit Vier-Sterne-Benzin ist man beim Tanken auf der sicheren Seite. Die Benzinpreise entsprechen ungefähr denen in Deutschland. In Douglas in der Peel Road (Nähe Quarter Bridge) gibt es eine Tankstelle mit 24-Stunden-Service.

Essen und Trinken

Bier

„One Pint of Lager (Bitter, Guinness), please", so bestellt man korrekt sein Bier (1 Pint = 0.57 l). Für den „kleinen Durst" gibt es auch „half pints". Ungewöhnlich - aber typisch englisch - ist das randvolle Einschenken ohne jeglichen Schaum.

Die gebräuchlichsten Sorten sind:
– **Lager** - das „Export" unter den englischen Bieren
– **Bitter** - Ein „Ale"-Bier, etwas heller in der Farbe als das „Lager" und, wie der Name schon sagt, herber.
– **Stout** - besser bekannt als Guinness - das dunkle, irische Bier schmeckt vom Faß (draught) erst wirklich gut.
– **Shandy** - eine Mischung aus Bier und Limonade und als Lager/Shandy oder Bitter/Shandy beliebt. Da das Bier anders als in Deutschland schmeckt, schmeckt Shandy auch anders als deutsches Radler. Wer mag, sollte es probieren.

Kaffee/Tee

Tee können Sie ohne Bedenken auf der ganzen Insel bestellen, er schmeckt überall gut - bei Kaffee sollten Sie probieren, da gibt es

große Geschmacksunterschiede. Bei 'Kenco Coffee' wird der Kaffee direkt in die Tasse gefiltert, was eine gute Qualität garantiert. Zum Tee lesen Sie bitte auch die Erläuterungen unter dem nächsten Punkt „Frühstück".

Die englische Küche ist besser als ihr Ruf, wie ich in den letzten Jahren erfreut feststellen konnte. Vor allem in den Pubs, die neben den obligatorischen Sandwiches oft hausgemachte Gerichte anbieten, kann man gut und preiswert essen. Das ist immer einen Versuch wert.

Frühstück
Wer hat noch nicht vom **'English Breakfast'** gehört? Nach der üblichen Schale Cornflakes oder Müsli wird folgendes serviert: Toast, Salzbutter, Schinken, Eier, ein Würstchen (schmeckt nicht jedem!), eine halbe gegrillte Tomate, Orangen- oder Grapefruitsaft, eventuell noch kleine Rösti und einige Scheiben frische Champignons. Wer es mag, bekommt auch einen geräucherten Manx-Fisch (Kipper) serviert. Bei den Eiern hat man die Wahl zwischen fried eggs (gebacken), scrambled eggs (Rühreier) oder boiled eggs (gekocht).

Natürlich können Sie auch das gewohnte **'Continental Breakfast'** ordern, das nur aus Toast, Butter und Marmelade (meistens Orangenmarmelade) besteht.

Die **Brotsorten** sind in England sehr überschaubar. Ein herzhaftes Roggenbrot finden Sie *nicht*. Es gibt zwar „brown bread" und „white bread", dick oder dünn geschnitten, das ist für deutsche Zungen aber alles mehr ein Weißbrot. Im Zuge der gesundheitsbewußten Ernährung können Sie Brot mit Körnern kaufen, aber auch das schmeckt wie Weißbrot.

Der **Frühstücksschinken** heißt „bacon", ist sehr mild und wird durch das Braten nicht so salzig wie deutscher Frühstücksspeck. Das Gegenstück zum „bacon" ist „ham", der **gekochte Schinken,** der auf den Sandwiches zu finden ist.

Salzbutter ist sehr „englisch". Mittlerweile schwärme ich dafür und nehme auf jeder Reise einige Päckchen mit nach Hause. Sie schmeckt nicht nur in Kombination mit Marmelade sehr lecker,

sondern auch zu Lachs, Räucherfisch, Schinken und Wurst. Es gibt aber auch ungesalzene Butter (unsalted) auf der Insel zu kaufen.

„Tea or Coffee", das werden Sie bei jedem Frühstück gefragt. Wenn Ihnen der Kaffee nicht schmeckt, trinken Sie Tee. Durch das weiche Wasser schmeckt er anders als in Deutschland. Die Teebeutel schwimmen in der Kanne. Wenn Ihnen die Teefarbe zusagt, fischen Sie diese heraus, damit der Tee nicht zu bitter wird.

Manchmal wird der Tee auch nach der traditionellen Methode serviert, d. h. mit einer zusätzlichen Kanne heißen Wassers. Dann bleiben die Teebeutel in der Kanne, die Tasse wird nur teilweise mit Tee gefüllt (der dann sehr kräftig ist) und mit dem heißen Wasser verdünnt.

In den Hotels steht meist in jedem Zimmer ein kleines Tablett mit allem, was zum Tee- oder Kaffeekochen nötig ist, so daß man schon vor dem eigentlichen Frühstück die Lebensgeister wecken kann.

Hauptmahlzeiten

Wenn Sie in einem Restaurant essen möchten, müssen Sie mit etwas höheren Preisen als in Deutschland rechnen. Meistens ist

die Speisekarte außen am Restaurant sichtbar, so daß unliebsame Überraschungen ausgeschlossen sind. Pro Person kommen schnell 40,- DM und mehr für Menü und Getränke zusammen.

In den Pubs bekommt man einfache, aber schmackhafte Gerichte zu einem guten Preis-Leistungsverhältnis geboten. Die Bestellung erfolgt immer an der Theke, die Gerichte werden vom „Waiter" (Kellner) an den Tisch gebracht.

Auch die vielen Schnellrestaurants sind eine gute Alternative. Es gibt alles von Fish and Chips bis Grilltel-

ler zu vernünftigen Preisen. Die Essensqualität kann sehr unterschiedlich sein. Fish and Chips können sehr lecker schmecken, aber auch sehr eklig, wenn sie in altem Fett gebacken wurden. Bei Hamburgern spricht sich ebenfalls schnell herum, welche nach Gummi und welche nach Fleisch schmecken. Hier hilft nur Erfahrungsaustausch mit anderen Motorradfahrern und das Ausprobieren der 'heißen Tips'.

Die Schnellrestaurants sind alle 'nicht lizensiert', d. h. sie führen keinen Alkohol. Detaillierte Erklärungen zu diesem Thema siehe Punkt „Alkoholausschank/-verkauf" auf Seite 76.

Zwischen dem 'English Food' können Sie immer wieder einen 'ausländischen' Tag einlegen und sich bei den vielen Chinesen, Italienern und Indern verpflegen. Das bringt Abwechslung.

 Die Restaurants, die innerhalb der einzelnen Routenvorschläge genannt sind, finden Sie noch einmal zusammengefaßt im Anhang.

Eine ausführliches aktuelles Informationsblatt zu Restaurants, Bars und Cafès können Sie vor Ort bei der Tourist Information im Hafengebäude in Douglas erhalten.

Auf besonderen Leserwunsch hier eine kleine **Steakkunde:**
T-Bone, **Sirloin** und **Rump-Steak** sind Stücke vom Rind (beef). **Fillet Steak** kann von Rind oder Schwein (pork) sein. **Gammon Steak** ist ein gebratenes Schinkensteak (Bacon dick geschnitten).

Die Zubereitungsarten für Rindersteaks:
Rare = blutig
medium = halb durchgebraten
well-done = ganz durchgebraten.

Snacks
Baked Potato (gebackene Kartoffel) - Wird meistens mit Butter, Curry Beef (Rindergeschnetzeltes in Currysoße) oder Chillibohnen angeboten, manchmal auch mit Salat.

Chips - das sind in England Pommes Frites. Nur bei McDonald's heißen die Pommes 'French Fries' (amerikanische Bezeichnung).

Wenn Sie das essen wollen, was in Deutschland Chips heißt, dann verlangen Sie **Crisps**. Fangen Sie mit den Crisps - ready salted (nur gesalzen) an und testen Sie nach und nach die anderen Sorten (cheese and onion, barbecue, bacon ...). Vor der Geschmacksrichtung Vinegar Crisps muß ich Sie warnen, die sind mit Essig gewürzt. Wenn Sie es partout nicht lassen können - probieren Sie sie!

Cheddar - ein gelb bis orange aussehender Käse - mit Abstand der meistverkaufteste in England. Beim Schneiden leicht krümelig, würzig im Geschmack. Oft in geraspelter Form auf Sandwiches zu finden.

Fish and Chips - in Teig gebackener Fisch mit Pommes Frites. Wird manchmal auch als Cod and Chips (Kabeljau und Pommes) oder Haddock and Chips (Schellfisch mit Pommes) angeboten. Ganz original wird der Fisch im Einwickelpapier aus der Hand gegessen (das Einwickeln in Zeitungspapier wurde aus hygienischen Gründen per Gesetz verboten).

Hot Dogs - Diese Würstchen im länglichen Brötchen muß ich nun wirklich nicht beschreiben, ebensowenig wie Hamburger und Beefburger.

Kipper - Manx Spezialität, geräucherter Hering, der ganz echt nur aus Peel kommt. Die Manx essen ihn schon zum Frühstück.

Sandwich - erfunden von John Montague, dem vierten Earl of Sandwich, der seiner Spielleidenschaft frönte und keine Pause zum Essen einlegen wollte. Also ließ er sich eine Scheibe Fleisch zwischen zwei Weißbrotscheiben legen und das Sandwich war erfunden. Ob es schon damals die typisch dreieckige Form hatte, ist nicht überliefert. Der Phantasie beim Belegen sind jedenfalls keine Grenzen gesetzt. Vertreten ist alles von Eiern, Käse, Tomaten, Gurken, Thunfisch, gekochtem Schinken und Truthahn bis Roastbeef.

Süßwaren
Wer Süßes mag, der ist in England richtig. Die Deutschen mögen die meisten Brotsorten haben, den Engländern gebührt der Preis für die phantasievollsten Torten. Auch eine TT-Torte konnten wir schon im Konditoreifenster finden.

Chocolate Cake - klebrig-süßer Schokoladekuchen mit Glasur, gibt es meist als Nachtisch im Restaurant. Wenn Sie ihn mit Sahne bestellen, passen Sie genau auf, ob die Bedienung fragt „with cream" oder „with whipped cream". Cream ist für Engländer flüssige Sahne, die einfach über den Kuchen geschüttet wird, nur 'whipped cream' bedeutet Schlagsahne.

Chocolate Chips - flache runde Mürbteig-Plätzchen mit eingebackenen Schokoladestücken, die es auch in einer Vollkornversion gibt. Einfach köstlich.

Manx Rock - runde oder eckige Zuckerstangen, die es von 2 cm bis 10 cm-Durchmesser gibt, immer mit dem Manx-Dreibein in der Mitte. Als Mitbringsel ideal! Früher konnte man in der Fußgängerzone von Douglas bei der Herstellung zusehen, leider ist dieses Geschäft seit einigen Jahren geschlossen.

Muffins - aus Maismehl hergestellt, in kleinen Auflaufförmchen gebacken, ungefüllt oder mit Blaubeeren.

Scones - kleine runde Törtchen, mit frischen Erdbeeren (Mai/Juni) und Sahne. Die einfache Ausführung gibt es mit Salzbutter und Erdbeermarmelade. Das liest sich bestimmt schrecklich, aber Sie sollten es einmal probieren; ich konnte schon viele Leute von dieser Kombination überzeugen.

Feiertage

Die Engländer bzw. Manx haben weniger Urlaub als deutsche Arbeitnehmer. Dafür gibt es über das Jahr verteilt sogenannte Bankfeiertage, die grundsätzlich montags das Wochenende verlängern (Spring Bank Holiday). Da alle Banken an solchen Tagen geschlossen sind, wurde bei früheren Aufenthalten schon mal das Bargeld knapp. Im Zeitalter der Geldautomaten und Kreditkarten können wir uns uneingeschränkt mit den Inselbewohnern über den freien Tag freuen.

Geld

Was braucht man im Urlaub am meisten? **Bargeld!** Auch auf der Isle of Man gibt es Geldautomaten, manche wahlweise in deutscher Sprache. In Douglas sind z. B. zwei davon (Midland's Bank

bzw. Barclay's Bank) in der Victoria Street zu finden. Ein weiterer Automat ist am Gebäude der Isle of Man Bank, Regent Street/Ecke Fußgängerzone, verfügbar. Auch am Hafengebäude kann man „Geld tanken".

1 englisches oder Manx-Pfund (£) ist nach heutigem **Kurs** ca. 2,80 DM wert. Es gibt Noten zu 5, 10, 20 und 50 £, Münzen zu 1 Penny (Einzahl), 2, 5, 10, 20, 50 Pence (Mehrzahl) sowie 1 und 2 £.

Selbstverständlich werden auf der Insel auch alle gängigen **Kreditkarten** (American Express, Visa, Eurocard etc.) und **Travellerschecks** akzeptiert.

Eine Besonderheit, die aus der eigenen Verfassung resultiert, sollte man sich merken: *Die Isle of Man hat eigenes Geld,* das dem englischen sehr ähnlich ist. Der Unterschied ist an der Prägung „Isle of Man Government" statt „Bank of England" zu sehen, aber auch an den aufgedruckten Motiven wie Renngespannen, schwanzlosen Katzen und dem Wahrzeichen der Insel, dem Dreibein. Dieses Geld ist außerhalb der Isle of Man nichts wert. Es wird von den meisten Banken in England *nicht* umgetauscht, in Deutschland überhaupt nicht. Solange man sich auf der Insel befindet, kann man mit englischem oder Manx-Geld bezahlen (sogar Irische Pfund sind in Umlauf). Die Rückreise sollte man aber nur mit englischem Geld antreten. Manx-Geld ist, wie schon gesagt, wertlos. Und die Engländer haben einen Blick für „Inselgeld", Sie kriegen es nirgends los, glauben Sie mir.

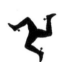

Kleidung

Die Gretchenfrage ist natürlich, welche **Kleidung** nehme ich zur IOM mit? Ich kann nur raten, für alle Fälle ausgestattet zu sein. Selbstverständlich gehört dazu auch zweckmäßige Regenkleidung.

Die zweite Frage ist, wie kriege ich die Kleidung möglichst sinnvoll in die Koffer? Diesen Punkt hatte ich in der ersten Auflage des Buches nicht aufgeführt. Auf vielfachen Wunsch und speziell für Neueinsteiger hier eine „**Gebrauchsanweisung zum Kofferpacken**":

In den Koffer kommt als erstes eine Plastikfolie, damit die Sachen wirklich trocken bleiben. Nicht jeder Koffer bleibt bei Dauer-

regen dicht, auch wenn das vom Hersteller versichert wird. Als nächstes verabschieden wir uns etwas vom „ordentlichen" Kofferpacken, schließlich muß jeder Zentimeter genutzt werden. Zuerst nehmen wir die großen Teile wie Hemden, T-Shirts, Sweatshirts und - wenn es sein muß - auch Pullover. Diese nehmen aber am meisten Platz weg und man sollte sich auf ein bis zwei Stück beschränken. Die Teile werden möglichst in der kompletten Länge in den Koffer gelegt. Das hat den Vorteil, daß keine „Luft" gepackt wird. Wenn bei XXL-Typen die Teile über den Koffer hinausragen, werden die Sachen im Wechsel einmal links, einmal rechts in den Koffer hineingeklappt. Es soll eine möglichst gerade Oberfläche entstehen. Zwischen die einzelnen Teile werden zerbrechliche Dinge wie Wecker, Sonnen-/Ersatzbrille gesteckt, die den Transport so schadlos überstehen. Die kleinen Teile wie Unterwäsche, Socken etc. werden in jede verfügbare Lücke um den Hauptstapel gestopft. Jeanshosen kommen ganz oben in den Koffer, auch hier die komplette Kofferbreite ausnutzen, nur einmal falten, das überstehende Fußteil in den Koffer einklappen. Zum Schluß wieder mit Plastikfolie abdecken.

Wer wissen möchte, wieviel er wirklich mitnehmen kann, sollte einige Male „probepacken". Mit jedem Packen steigt die Routine und es geht mehr in den Koffer hinein.

Wer ohne Sozius zur Insel fährt, der kann in den einen Koffer Textilien, in den anderen Schuhe, Kulturbeutel, Fotoausrüstung, Werkzeug, eventuell Campingutensilien packen. Das Zelt kommt auf den Gepäckträger.

Wer zu Zweit auf dem Motorrad sitzt, braucht zu den zwei Koffern (für Textilien) noch eine Gepäckrolle, in die sperrige Dinge wie Schuhe etc. gepackt werden. Als Gewichtsausgleich ist in jedem Fall ein Tankrucksack zu empfehlen, in diesem kann dann das Werkzeug transportiert werden.

Zum Schluß noch ein Extratip für Übernacht-Fähren: Wir packen in den Tankrucksack unser sogenanntes „Fährpaket". Darin sind leichte Schuhe, leichte Kleidung, Miniflaschen mit Haarwaschmittel, Cremes etc. Wenn das Motorrad im Laderaum der Fähre vertäut ist, hat man die Tüte schnell gegriffen, kann sich an Bord umziehen und die Fährüberfahrt ist noch bequemer. Am nächsten Morgen sind die Sachen genauso schnell wieder im

Tankrucksack verstaut. Auch wenn man keine Kabine mit Dusche gebucht hat, gibt es meistens (bei der P&O/North Sea Ferries im unteren Deck der Fähre) die Möglichkeit zu duschen. Hier muß man sich noch zusätzlich ein Handtuch einpacken.

Motorradwerkstätten – Adressen siehe Anhang

Öffentliche Verkehrsmittel

Es gibt tatsächlich Leute, die ohne Motorrad auf der Isle of Man unterwegs sind. Grund ist meist ein nicht fahrbereites Bike - ein Zustand, der recht plötzlich eintreten kann. Toi, toi, toi - bisher traf es immer andere. Bei denen möchte ich mich für die geschilderten Erfahrungen bedanken. Die Fortbewegung klappt ganz gut, vor allem, wenn man in Douglas wohnt. Hier gibt es die Pferdebahn, die man benutzen kann, Für Inselreisen steigt man dann entweder auf die Railway oder die Busse um. Während der TT sollte man sich jedoch nicht allzusehr auf die Busfahrpläne verlassen, die Rennen bringen die Abfahrtszeiten doch etwas durcheinander.

Öffnungszeiten der Geschäfte

Die Öffnungszeiten der Läden richten sich nach dem Rennprogramm. Wenn alle Welt an der Strecke ist, dann schließen auch die Geschäfte. Das gilt natürlich nicht für Tante-Emma-Läden direkt am Rennkurs, die sind geöffnet.

Post/Telefon

Die Unabhängigkeit der Insel macht sie zum Paradies für Sammler von **Briefmarken.** Wer sich dafür interessiert, sollte sich in einem der Postämter (Adressen siehe Anhang) beraten lassen.

Außer im Post Office gibt es Briefmarken in Zeitungs- und Andenkenläden, das Personal weiß meist auch, wieviel eine Auslands-Postkarte oder ein Brief kostet.

Telefonkarten sind ebenfalls im Post Office erhältlich, aber auch in vielen Zeitungsläden. Damit läßt sich bequem von den CardPhone-Häuschen aus telefonieren.

Nachdem die Manx Telecom mittlerweile Abkommen mit allen deutschen Anbietern hat, läßt sich das eigene **Handy** auf der Insel ebenfalls benutzen.

Wer von Man aus nach Deutschland **anrufen** möchte, wählt 0049 und läßt von der Ortsnetzkennzahl die erste 0 weg (Österreich 0043, Schweiz 0041).

Polizeistationen

Das Police Headquarter ist in Douglas gleich hinter Start/Ziel zu finden. Hier werden die Bußgelder für das Schnellfahren kassiert.

Weitere Polizeistationen, die aber nicht kontinuierlich besetzt sind, gibt es in Laxey, Onchan, Pulrose, Willaston, Ramsey, Kirk Andreas, Kirk Michael, Peel, St. John's, Castletown, Ballasalla, Port Erin, Port St. Mary. Die Notrufnummer und die Telefonnummer des Headquarters ist im Anhang aufgeführt.

Promillegrenze

Die Grenze für die Fahrtüchtigkeit liegt bei 0,8 Promille.

Reifen / Straßen

Der Straßenbelag in England wie auch auf der Isle of Man ist sehr rauh, ein richtiger „Reifenfresser". Man sollte also immer mit einer guten Profiltiefe die Reise beginnen. Spätestens nach der Rückkehr ist ein neuer Hinterreifen fällig. Die Kosten dafür bitte gleich in das Reisebudget mit einkalkulieren.

Reisedokumente

Die Einreise nach England und der Isle of Man erfolgt problemlos mit Personalausweis oder Reisepaß. Neben Führerschein und Kraftfahrzeugschein ist die Mitnahme der Grünen Versicherungskarte und ein Auslandsschutzbrief zu empfehlen.

Sport

Entgegen der landläufigen Meinung hat sich die Isle of Man nicht nur auf Motorsport eingestellt, Sie finden auch andere Sportarten in Hülle und Fülle.

O.K., der ME Z3 Racing
hat ein Vorbild in Sachen
Zielgenauigkeit.

Nach Meinung von Fachleuten ein wirklich großes
Kaliber: „Keinerlei Anstalten zum Lenkerschlagen,
in äußerst haftfreudiger Geselle mit einem leichten
Handling." (Motorradfahrer) Der ME Z3 Racing.

www.metzeler.com

Schließlich will man weiterkommen.

METZELER
MOTORRADREIFEN

Es gibt zum Beispiel acht **Golfplätze** auf der Insel, davon sieben 18-Loch-Plätze und ein 9-Loch-Platz.

Auch **Wandern** ist auf der Insel ein wichtiger Freizeitpunkt. Wer mag, kann die komplette Küste auf der „Raad ny Foillan" (Straße der Möwen) zu Fuß erobern. Der 95 Meilen lange Wanderweg wurde 1986 geschaffen und ist in verschiedene Abschnitte unterteilt, die zum Wandern oder auch zum Spazierengehen genutzt werden können.

Der „Millennium Way" ist ein 28-Meilen-Wanderweg quer über die Insel. Die Route startet in Castletown und endet in Ramsey. Der Name bezieht sich auf das 1000-jährige Bestehen des Tynwald-Parlamentes 1979, weil dieser Wanderweg im gleichen Jahr angelegt wurde.

Bei der Tourist Information im Hafengebäude in Douglas ist ein nützliches Faltblatt zu allen Wanderwegen auf der Insel erhältlich.

Weitere sportliche Angebote sind Hochseefischen, Segeln, Tauchen, Tennis oder auch Fahrradurlaub. Ein Besuch auf der Insel lohnt sich auf jeden Fall auch außerhalb von TT und MGP.

Strom/Adapter

Die **Stromversorgung** auf der Insel ist im Laufe der Jahre auf 230/240 V - 50 Hz umgestellt worden, so daß Geräte mit 220 V benutzt werden können (die 10/20 V Unterschied sind unerheblich). Das größte Hindernis für deutsche Stecker sind die dreipoligen Steckdosen, für die ein **Adapter** benötigt wird. Auch wenn Sie einen sogenannten „Weltadapter" kaufen, überzeugen Sie sich, daß ein Anschluß dabei ist, der drei Pole hat, davon einer aus Kunststoff. Nur dann paßt er in englische Steckdosen.

Telefon
siehe Post/Telefon Seite 87.

Tourist Information
Siehe 'Department of Tourism' - im Adressverzeichnis des Anhangs.

Trinkgeld

Trinkgeld gibt man nur bei Tischbedienung, üblich ist 10 bis 15% der Gesamtrechnung. In den Pubs und Schnellrestaurants holt man sich Essen und Trinken an der Theke, hier wird kein Trinkgeld erwartet. Im Gegenteil - das Personal ist in der Ehre gekränkt, wenn man ein Trinkgeld aufzwingen will und seien es nur ein paar Pence Wechselgeld.

Verkehrsregeln

Ein ganz wichtiger Punkt sind die **Verkehrsregeln.** Spätestens bei der Ankunft auf englischem Boden hat jeder gemerkt, daß ab sofort Linksfahren angesagt ist. Das fällt am Anfang etwas schwer, nach dem Einfahren in den zehnten Kreisel (Roundabout) ist es schon Gewohnheit. Die Isle of Man hat andere Geschwindigkeitsregeln als das englische „Mainland" (so bezeichnen die Manx Großbritannien). Wenn außerhalb geschlossener Ortschaften keine entsprechenden Schilder aufgestellt sind, gibt es keine Geschwindigkeitsbegrenzung. Innerhalb geschlossener Ortschaften gelten im allgemeinen 30 mph, was ungefähr 50 km/h entspricht (1 Meile = 1,609 km). An diese Regelungen sollte man sich strikt halten.

GBM

Die Polizei steht täglich mit Radarpistolen an verschiedenen Stellen und mißt. Pro überschrittene Meile sind 5,-- £ zu zahlen (1998er Tarif) plus eine einmalige Bearbeitungsgebühr von 10 £. Die erwischten „Sünder" werden am nächsten Tag ins Polizeihauptquartier nach Douglas bestellt und dann wird abkassiert. Das kann ein ganz schönes Loch in die Urlaubskasse reißen. Bei Überschreitung der Höchstgeschwindigkeit um 20 Meilen sind nach heutigem Umrechnungskurs ungefähr 300,-- DM zu zahlen. Manch einen habe ich schon jammern hören: „Wenn ich das vorher gewußt hätte ...".

Motorradfahrer ohne Helm sieht man heutzutage nur noch ganz selten, egal, ob bei uns oder im Ausland. Wenn auf der Isle of Man jemand ohne Helm fährt, dann ist das bestimmt kein Engländer. Die wissen nämlich, wie teuer es werden kann, wenn die Polizei zugreift. Je nach Situation werden 200 £ oder mehr fällig, das wären dann mehr als 600,-- DM. Mit diesem Geld kann man ein paar Tage ganz flott leben, meinen Sie nicht?

Sehr teuer wird es, wenn jemand die Rennstrecke vor, während oder nach einem Rennen überquert, solange der „Road closed"-

Status durch die Marshals noch nicht aufgehoben ist. Hier wird eine „Fine" (Geldstrafe) von mindestens 2000 £ (ca. 6000,-- DM) erhoben.

Last but not least zum Thema Verkehr das Stichwort Zebrastreifen. Nicht nur auf der Isle of Man, sondern im gesamten britischen Sprachraum ist der **Zebrastreifen** das, was er eigentlich sein soll: Ein Übergang, den Fußgänger ohne Gefahr benutzen können. Wenn ein Fußgänger auch nur mit der Zehenspitze den Zebrastreifen berührt, steht jeder Fahrer sofort auf der Bremse. An dieses 'Gesetz' halten sich einfach alle Verkehrsteilnehmer und auch Sie, liebe Leser, sollten sich daran halten. Der gültige Bußgeldtarif für diesen Fall ist mir nicht bekannt, aber ich könnte mir vorstellen, daß bei Zuwiderhandlung gegen diese „eiserne Regel" auch ein kräftiger Griff ins Portemonnaie nötig ist. Probieren Sie doch einmal aus, wie stressfrei Sie in England über einen Zebrastreifen gehen können - fabelhaft. Das würde ich mir für Deutschland wünschen.

Wasser

Urlauber, die ihren Aufenthalt auf einem Campingplatz (siehe auch Punkt „Übernachtung" Seite 106) mit einfachen sanitären Einrichtungen verbringen, freuen sich bestimmt über diesen Tip. In Douglas, an der Pferdebahn-Endstation, gibt es das **Aquadrome.** Das ist ein öffentliches Bad und bedeutet, daß es **Badewannen** einschließlich Seife und Handtuch für 45 Minuten für ca. 7,-- DM zu mieten gibt. Die Badewannen sind supergroß, die Entspannung ebenso.

Das Aquadrome-**Hallenbad** ist geschlossen und wird nicht wieder instandgesetzt. Als Ersatz gibt es jetzt ein neues Schwimm- und Fun-Bad einschließlich einer Fitnesszone im **NSC National Sports Centre** in der Groves Road in Douglas (Nähe Quarter Bridge).

Auch für die 'große Wäsche' ist die IOM gerüstet. Es gibt genügend öffentliche **Waschsalons.** Verschiedene Campingplätze (siehe Seite 106) bieten ebenfalls Waschmaschinen und Trockner zur Benutzung an.

Zeitunterschied

Der Zeitunterschied zwischen Deutschland und England/IOM beträgt im Sommer eine Stunde. Diese Stunde müssen Sie bei den Abfahrts- und Ankunftszeiten der Fähren berücksichtigen. Auf dem Fährticket steht jeweils die „local time". Drehen Sie deshalb bei der Ankunft in England Ihre Uhr eine Stunde zurück, bei der Rückfahrt ab dem Festland wieder eine Stunde vor. Dann haben Sie auch auf Ihrer Uhr immer die jeweilige „local time".

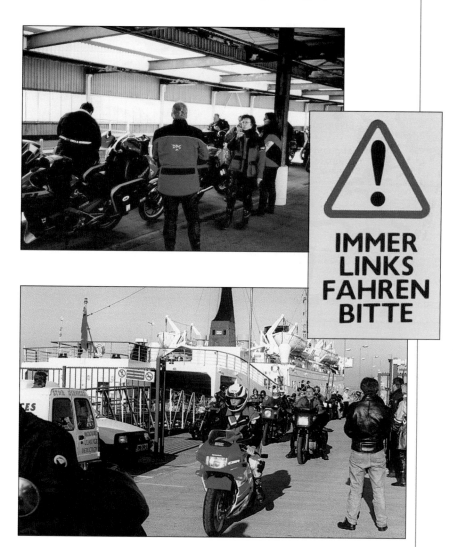

Reiseinformationen

Fährverbindungen
(Ca.-Preise Tarife 1999 der Fährgesellschaften)

Rotterdam - Hull / Zeebrügge - Hull

Die ideale Reiseroute ist für mich die Strecke **Rotterdam - Hull**
oder **Zeebrügge - Hull** mit der P & O North Sea Ferries. Die
Fähren legen täglich um 18.30 Uhr ab und sind am nächsten Tag
um 8.00 Uhr in Mittelengland, Kingston-upon-Hull. Die Preise

variieren, je nach Schlafstelle (Liegesessel oder Kabine mit/ohne Dusche) pro Person bei Hin- und Rückfahrt zwischen 150,-- und 300,-- DM, dazu kommen pro Motorrad hin und rück 130,-- DM, so daß der Gesamtpreis für die Überfahrt nach England ca. 280,-- bis 430,-- DM für Fahrer + Motorrad kostet.

Zu diesen Leistungen sollte man bereits im Reisebüro das Abend- und Frühstücksbuffet für zusammen 44,-- DM mitbuchen. Kauft man den Gutschein erst auf dem Schiff, bedeutet das, anstehen, zahlen und dann erst essen gehen. Diesen Umweg kann man sich mit der Vorausbuchung im Reisebüro sparen.

Weil die Anreise zur IOM über Rotterdam so beliebt ist, hier noch ein paar Eindrücke zum Hafen: Wenn man zum ersten Mal das Schild „Rotterdam" sieht, kommt Freude auf. Jetzt ist es bald geschafft - denkt man. Vorsicht! Durch Rotterdam und den Hafen fährt man endlos lange. Sobald das Schild „Europoort" auftaucht, immer diesen Wegweisern folgen (A 15 bis zum Ende). Im Hafenbereich immer Richtung „Engeland" fahren. Man bekommt den Eindruck, daß der P&O North Sea Ferries-Bereich im hintersten Winkel des „Europoort" liegt, eine halbe Stunde dauert es schon, bis man den Hafen durchfahren hat.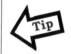

Für die Rückfahrt ab Hull hält man sich am besten an folgende Beschilderung: Erst Richtung „Docks", dann „King George-Dock", dann „P&O/Northsea Ferries".

England - Isle of Man

Die Überfahrt von England zur Isle of Man kann von **Liverpool** oder **Heysham** aus erfolgen. Die Fähren der Isle of Man Steam Packet Company legen gegen 14.00 Uhr (Heysham) oder 18.00 Uhr (Liverpool) am Folgetag ab und brauchen ca. 3,5 Stunden zur Insel.

Von **Heysham** aus befördert die Steam Packet überwiegend Motorräder, deshalb auch hier einige Details zur Anfahrt:

Ab der Autobahnausfahrt die Landstraße Nr. 683 Richtung Heysham fahren (ca. 12 km). Der Verkehr ist meist sehr dicht - auch am Wochenende - deshalb dauert die Fahrt ab der Autobahnausfahrt ungefähr 1/2 Stunde, bis man den Hafen erreicht.

Von **Liverpool** aus werden größtenteils die PKWs zur Isle of Man verschifft. Die Anfahrt durch Liverpool zum Hafen ist gut ausgeschildert.

Der Preis pro Person beträgt für die Hin- und Rückfahrt 190 DM, dazu kommt der gleiche Betrag für das Motorrad, so daß ein Gesamtpreis von 380 DM für Fahrer + Motorrad zu zahlen ist.

Die bisher beschriebene Route ist der kürzeste Weg zur IOM, die „Nordlichter" Deutschlands ausgenommen. Die Fahrt nach Rotterdam oder Zeebrügge ist eigentlich von jedem Punkt Deutschlands aus an einem Tag zu schaffen, auf der Fähre kann man bequem schlafen und nach einem opulenten Frühstück ausgeruht die 250 km quer durch Mittelengland, von Hull nach Liverpool oder Heysham, in Angriff nehmen.

Bis man in Hull englischen Boden betritt, den Tank gefüllt hat und sich auf den Weg macht, ist es ca. 9.00 Uhr. Das gestattet sogar noch ein bis zwei Pausen inklusive Tanken, um rechtzeitig um 13.00 Uhr zur „loading time" in Heysham am Ziel zu sein.

In Hull kann man immer wieder beobachten, daß alle Biker an der ersten Tankstelle in der Nähe des Hafens Halt machen, was mit größeren Wartezeiten verbunden ist. Hier darf man getrost weiterfahren, es gibt noch drei Tankstellen auf dem Weg zum Motorway M 62 und noch einige weitere auf der Autobahn selbst.

Auf der IOM kommt man gegen 18.00 Uhr an, so daß man in Ruhe sein (im voraus gebuchtes) Quartier suchen oder auf dem Campingplatz das Zelt aufbauen kann.

Je nach Lage des Quartiers kann es passieren, daß man mitten in einen Trainings- oder Rennlauf gerät und warten muß, bis die Strecke wieder geöffnet wird, weil die Rennen auf einem Straßenkurs stattfinden. Ich möchte an dieser Stelle an die „Access Road" erinnern (siehe Seite 23), die in diesen Fällen sehr hilfreich sein kann.

Noch ein Wort zu den Reisepreisen: Ich höre schon Stimmen, die mich fragen, was ist denn das für ein Preis-Leistungs-Verhältnis? Für die Fahrt über Nacht vom Festland nach England zahle ich ungefähr genauso viel (oder sogar weniger) wie für die 3 bis 4-Stunden-Fahrt zur Insel? Der Einwand ist berechtigt, aber …

Wenn ich im restlichen Europa ein Motorradrennen sehen will, muß ich Eintritt zahlen, manchmal recht stolze Preise. Auf der Insel kostet das Rennen nichts und es gibt jede Menge Zusatzveranstaltungen. Das alles muß finanziert werden.

Ob die höheren Fährpreise während der TT der Finanzierung des Rennens zufließen, konnte ich bis heute nicht in Erfahrung bringen. Auf jeden Fall habe ich Verständnis dafür, daß in der Saison die Preise höher sind und niemand hat je behauptet, es sei billig, sich das IOM-Vergnügen zu leisten.

Weitere Reiserouten: Kontinent - England

Hamburg - Newcastle

Mit der Scandinavian Seaways gibt es eine Verbindung von **Hamburg nach Newcastle,** die vor allem für Besucher aus dem Norden Deutschlands zu empfehlen ist. Die Abfahrt ist um 16.30 Uhr in Hamburg, Ankunft in Newcastle (Schottland) um 15.30 Uhr am folgenden Tag. Diese Fahrt ist also deutlich länger als die Rotterdam - Hull-Route. Dann geht es von Schottland aus nach Liverpool oder Heysham, um die 23.00 Uhr oder 02.00 Uhr-Fähre zu bekommen.

Auf dieser Route kommt man zwischen 03.00 Uhr und 06.00 Uhr morgens in Douglas/IOM an. Für den Neuling bedeutet das die Suche nach dem Quartier zu etwas ungewöhnlichen Uhrzeiten oder Zeltaufbau auf dem Campingplatz, der auch erst gefunden werden muß, zu nächtlicher Stunde. Alles in allem eine Alternative, die der nutzen kann, dessen Anreise nach Hamburg unter 200 km liegt.

Amsterdam - Newcastle

Eine weitere Fährverbindung nach England zwischen **Amsterdam und Newcastle** bietet ebenfalls die Scandinavian Seaways an. Abfahrt in Amsterdam 18.00 Uhr, Ankunft Newcastle 09.00 Uhr am folgenden Tag. Diese Route ist eine gute Alternative für Leute aus dem Norden der Republik, weil bei dieser frühen Ankunft noch die IOM-Fähre von Heysham nach Douglas um 14.00 Uhr erreicht werden kann.

Preislich lehnen sich die Hamburg- und Amsterdam-Routen an die Tarife der Rotterdam-Hull-Fähre an. Bitte informieren Sie sich in Ihrem Reisebüro über die aktuellen Preise.

Calais - Dover

Die bekannteste Fährverbindung vom Kontinent nach England ist sicher die Route **Calais - Dover.** Das bedeutet zwar günstige Tarife für die Überfahrt, aber auch ein Vielfaches (ca. 450 km mehr) an zu fahrenden Kilometern, bis man in Liverpool oder Heysham angekommen ist.

Gleich bei meinem zweiten Besuch auf der IOM konnte ich einen Motorradfahrer erleben, der irgendwann fix und fertig auf unserem Zeltplatz ankam, nur noch das Bike wegstellte, sich in das Gras warf und in der nächsten Sekunde eingeschlafen war. Als er schließlich aufwachte, erzählte er von seiner Endlosreise bis zum Ziel. Wir zeigten ihm unsere „gemütliche" Reiseroute ab Rotterdam auf der Karte und sein Kommentar war: „Eines weiß ich, nie wieder so eine Tortur, morgen gehe ich umbuchen".

Er hatte sich vor der Reise einfach nicht informiert, sondern die jedem bekannte Calais - Dover-Fähre gebucht. Der Regen während der Fahrt hatte ihm sehr zugesetzt und der Zeitdruck war groß; er mußte unbedingt pünktlich in Liverpool sein, sonst wäre seine Reservierung nicht mehr gültig gewesen und er hätte nur versuchen können, per Stand-by zur IOM zu kommen.

Calais - Folkestone: Autoreisezug 'Le Shuttle'

Wer sich eine komplette Schiffsreise sparen will (es soll Leute geben, die werden beim bloßen Anblick eines Schiffes schon seekrank), der benutzt **'Le Shuttle'**, den Autoreisezug zwischen **Calais und Folkestone.** Für Motorräder sind spezielle Halterungen für sicheren Stand im Zug verfügbar.

Während der 35 Minuten dauernden Zugfahrt bleibt man zudem im Abteil, in dem das Motorrad steht. Tickets können im Reisebüro, aber auch am Zug gekauft werden, Reservierungen für bestimmte Züge gibt es nicht. Bei Bedarf fahren diese jedoch bis zu viermal in der Stunde.

Gespannfahrer sollten sich von allen Fährgesellschaften Preislisten beschaffen und die Tarife genau studieren. Manche Gesellschaften rechnen Gespanne als Solomaschinen, andere berechnen PKW-Tarife. Hier kann man die eine oder andere Mark sparen.

Holland - Harwich / Felixstowe

Selbstverständlich kann man für die England-Überfahrt auch alle Fähren nutzen, die von **Holland** aus Richtung **Harwich und Felixstowe** (oberhalb Londons an der Ostküste) fahren. Hier gelten für mich die gleichen Vorbehalte, wie für die Calais - Dover-Verbindungen. Die Strecke durch England ist zu lang, der Zeitdruck zur Liverpool- oder Heysham-Fähre groß.

Guten Gewissens kann ich diese Fähren nur empfehlen, wenn mindestens zwei Tage für die Anreise innerhalb Englands zur Isle of Man eingeplant sind, ebenso für die Abreise, sonst überwiegt der Streß.

Flugverbindungen

Natürlich ist die Isle of Man auch **per Flugzeug** erreichbar. Von Deutschland aus fliegen Sie nach London, Birmingham, Liverpool, Manchester, Leeds, Newcastle, Glasgow, Cardiff oder Southampton und mit **Manx Airlines** zum Inselflughafen Ronaldsway, 18 km von Douglas entfernt. Die Flugzeit beträgt, abhängig vom jeweiligen englischen Abflughafen, zwischen 35 und 80 Minuten.

Weitere Informationen: siehe Adressverzeichnis im Anhang

Wann und wie wird gebucht?

Man muß wissen, daß die Kapazität der Isle of Man-Fähren und der Hotels, Gästehäuser sowie der privaten Unterkünfte für den TT-Zeitraum begrenzt ist. Besucher, die ganz sicher gehen wollen, Fähre und Unterkunft nach Wunsch zu bekommen, buchen grundsätzlich ein Jahr im voraus.

Der späteste Termin für eine wunschgemäße Buchung zur Tourist Trophy ist meiner Ansicht nach im Herbst des Vorjahres.

Ausnahmen bestätigen die Regel: 1997 feierte die TT neunzigjähriges Bestehen, da war schon im September keine Fähre mehr zu bekommen. Ähnliches dürfte im Jahr 2000 passieren. Schon heute planen viele IOM-Fans für diesen Termin. Ich kann nur zu frühzeitiger Buchung raten.

Auch die Fähren vom Festland nach England sollte man früh genug buchen. Das TT-Ereignis fällt meistens in die Pfingst-Ferienzeit, viele Familien sind dann ebenfalls unterwegs.

Für den Manx Grand Prix gilt diese frühe Buchungszeit (noch) nicht, aber ich wage die Prognose, daß sich das in den nächsten Jahren ändern wird. Immer mehr Inselfans fahren zum MGP. Vielen Familien mit Kindern paßt der Termin im August/September besser, das Wetter ist beständiger und der Trubel auf der Insel etwas weniger. Eine Buchung ungefähr sechs Monate vor dem MGP-Termin dürfte ausreichen.

Buchung über Reiseveranstalter

Da viele Reisebüros in Deutschland nicht einmal wissen, wo die IOM liegt, empfiehlt sich die Buchung von Fähren und – falls gewünscht - Hotel über die Reisevermittlung *Isle of Man Travel Tim Bennett*, Bad Meinberger Straße 1, 32760 Detmold, Tel. 0 52 31/57 00 76, Fax 57 00 79, E-Mail: info@isle-of-man.org, Internet: http://www.isle-of-man.org. Tim Bennett kann alle Reiseträume erfüllen - vorausgesetzt, Sie melden sich früh genug an.

Wer im Anschluß an die IOM einen Urlaub in Schottland oder Irland plant, kann bei der *Isle of Man Travel* auch Rundreisen und Kombi-Tickets für die verschiedenen Fährgesellschaften buchen. Dadurch hat man nur einen Buchungspartner und muß die Reisedaten nicht mit verschiedenen Fährgesellschaften abstimmen (Zeitersparnis!).

Für Interessenten, die die lange Reise nicht alleine, sondern in einer Gruppe antreten möchten, ist die Buchung über einen Motorradreisen-Veranstalter (MOTORRAD Action Team, Edelweiß Bike Travel, Die Freizeitidee etc.) zu empfehlen. Entsprechende Adressen finden Sie im Anhang. Ein Blick in den Anzeigenteil der Motorradzeitschriften lohnt ebenso wie eine Suche über das Internet.

Entscheiden Sie nicht – geniessen Sie alles !

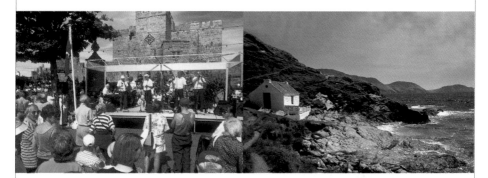

Die Tourist Trophy und der Manx Grand Prix sind natürlich Highlights, aber darüber hinaus bietet die Isle of Man noch jede Menge anderer Veranstaltungen und Festivals sowie eine Vielzahl einzigartiger und sehenswerter Landschaften und Orte. Besonderes Plus: Die vielen verschiedenen Sehenswürdigkeiten liegen auf der Isle of Man so nahe beieinander, daß ein Besuch denkbar einfach ist.

Natürlich können Sie auch einfach an einem Ort, der Ihnen besonders gut gefällt, ausspannen und sich in herrlicher Umgebung erholen. Ob Luxushotel oder Bed & Breakfast-Pension. Die Isle of Man hat für jeden Geschmack und jeden Geldbeutel etwas zu bieten.

Mit weiteren Informationen helfen wir Ihnen gerne weiter - Anruf genügt.

die Querdenker, Hameln

ISLE OF MAN TRAVEL
Bad Meinberger Straße 1 · 32760 Detmold · voice 05231-570076 · fax 05231-570079
internet: http://www.isle-of-man.org · e-mail: iom@isle-of-man.org

Direktbuchung

Direktbuchung heißt, die Fähren selbst bei den Fährgesellschaften zu buchen (vom Kontinent nach England und von England zur Isle of Man) und sich selbst ein Hotel oder Apartment auf der Insel zu suchen.

Wer die Unterkunft *direkt* buchen möchte, dem empfehle ich den jährlich erscheinenden 'Official Holiday Guide' (in englischer Sprache) vom 'Department of Tourism' der Isle of Man (Adresse siehe Anhang). Dieser beinhaltet auf ca. 120 Seiten viele nützliche Informationen und eine detaillierte Übersicht über Hotels, Gästehäuser und Apartments.

Direktbuchungen können sehr viel Zeit in Anspruch nehmen: Sie müssen bei den *einzelnen* Hotels (*nicht* bei der Tourist Information) telefonisch oder per Fax anfragen, ob und wann noch Zimmer frei sind, anschließend müssen die Termine mit den Fährbuchungen abgestimmt werden. Preisaufschläge auf die im „Official Holiday Guide" angegebenen Hotelpreise sind während TT und MGP üblich.

Sie sollten auch beachten, daß viele Hotels während der Wintersaison geschlossen und dann nicht erreichbar sind.

Voraussetzung für alle Direktbuchungen ist, daß Sie sich halbwegs in Englisch verständlich machen können, es spricht niemand Deutsch.

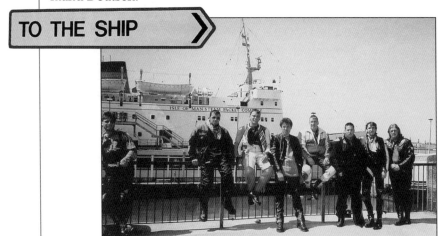

Übernachtung

Hotels und Gästehäuser

Die Isle of Man ist eine Ferieninsel, die vor allem bei Engländern beliebt ist. Deshalb gibt es selbstverständlich ausreichend Hotels - wenn nicht gerade TT ist! Bei 40.000 Besuchern ist klar, daß das eigene Zimmer frühzeitig gebucht werden muß (siehe auch Seite 99, wann und wie wird gebucht). Wer sich rechtzeitig darum kümmert, kann auch noch auswählen, ob er lieber ein ruhiges Quartier oder mitten im TT-Trubel übernachten möchte. Eine Unterkunft in Douglas garantiert Spaß im Zentrum der TT, aber auch die anderen Städte wie Laxey, Ramsey oder Peel bieten einiges an Unterhaltung - Tag und Nacht.

Während des Manx Grand Prix ist die Zimmerbuchung (noch) nicht so schwierig. Wer ca. sechs Monate vorher bucht, bekommt die gewünschte Unterkunft.

Hotels gibt es von sehr komfortabel bis ganz einfach, die preislich erschwinglichen sind naturgemäß früher ausgebucht als die superexklusiven. Ein einfaches Zimmer ist ab 30 DM zu haben, die Mittelklasse liegt zwischen 40 und 100 DM, die Exklusivklasse zwischen 80 und 150 DM pro Person und Nacht.

Wer ein gewisses Maß an Komfort möchte, sollte mindestens ein Hotel mit der Bewertung 3 Kronen buchen. Der englische Standard hinkt dem deutschen in dieser Hinsicht etwas hinterher.

Neben den Hotels gibt es noch die Gruppe der Gästehäuser (Guesthouses), die etwas familiärer sind und ab 30 DM pro Person und Nacht zu buchen sind.

Anschriften von Hotels/Gästehäusern finden Sie im anhängenden Hotelverzeichnis.

Apartments und Ferienhäuser (Self Catering)

Auf der Insel stehen auch viele Apartments oder Ferienhäuser (Self Catering) zur Verfügung, in denen man sich selbst verpfle-

gen - und frühstücken kann, wann man möchte (in den Hotels gibt es meistens feste Frühstückszeiten zwischen 9 und 10 Uhr morgens). Die Preise für die Apartments liegen je nach Komfort und Ausstattung zwischen 20 und 220 DM pro Person und Tag. Auch hier kann ich nur raten, ein 'Self-Catering' zu wählen, das mit mindestens 3 Schlüsseln bewertet wird und zwischen 40 und 180 DM pro Person/Tag kostet.

Anschriften von Apartments und Ferienhäusern finden Sie im anhängenden Verzeichnis.

Bed & Breakfast

Bed & Breakfast, diese praktische englische Erfindung, finden Sie auch auf der Isle of Man. Seien Sie aber bitte nicht so naiv zu denken, daß es noch freie Betten gibt, wenn Sie ohne Vorbuchung auf die Insel kommen. Es geht das Gerücht, daß B & B-Zimmer „vererbt" werden. Das heißt, entweder kommen seit Jahren die gleichen Motorradfahrer oder sie geben die Buchung an Freunde weiter, wenn der unwahrscheinliche Fall eintritt, daß sie selbst nicht zur TT fahren können.

Eine winzige Chance auf B & B gibt es noch über das 'Department of Tourism'. Dort kann man in der Regel ab Januar/Februar eine Liste der Privatunterkünfte, die **Home Stay List,** anfordern (direkte Buchungen beim Dept. Of Tourism sind nicht möglich). Da die Liste nicht ständig aktualisiert wird, schnellt die Telefonrechnung in astronomische Höhen, wenn alle Adressen von Deutschland aus „abtelefoniert" werden. Oft heißt es dann „sorry, no vacancies" (leider nichts mehr frei).

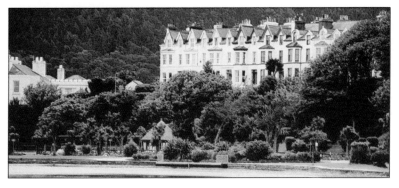

Campingplätze

* Die Bewertung nach Schlüsseln ist vom IOM Department of Tourism festgelegt.

Für viele Inselbesucher ist es eine Preisfrage, für manche eine Notlösung (kein Hotel gefunden), für andere eine Weltanschauung: Das Campen. Es ist vielleicht die beste Art, mit anderen Motorradfahrern in Kontakt zu kommen, am abendlichen Lagerfeuer die Eindrücke auszutauschen, zu fachsimpeln.

Trailer-Caravans, d. h. Autos mit Wohnanhänger, werden von der Fährgesellschaft <u>nicht</u> zur Insel befördert, nur Wohnmobile sind auf der Insel zugelassen.

Die Campingpreise liegen im Durchschnitt zwischen 9,- und 15,- DM pro Person/Nacht. Teilweise kommt noch eine geringe Tagesgebühr für das Motorrad hinzu (ca. 5,- DM).

Die Standgebühren für PKW oder Wohnmobil liegen höher und sollten beim Campingplatz direkt erfragt werden. Bei dieser Reiseart empfiehlt sich auch eine Reservierung des Standplatzes, wobei dieses bei Übernachtungen im Zelt nicht unbedingt erforderlich, aber auch möglich ist.
(Vorwahl von Deutschland aus: 0044-1624-).

Der bekannteste Campingplatz in Douglas **Nobles Park** hinter Start und Ziel steht während der TT-Zeit nicht zur Verfügung. Er bleibt für Fahrer und Helfer reserviert.

Meistens wird ein Behelfscampingplatz hinter dem eigentlichen Fahrerlager angeboten. Dieser Platz liegt wohl sehr zentral, ist aber nur zu empfehlen, wenn man nichts gegen kurze Nächte einzuwenden hat. Im Fahrerlager wird bis nachts an den Maschinen gearbeitet und auch morgens geht es früh los mit Schrauben oder Trainieren (ab 5 Uhr). Wer also seine 8 Stunden Schlaf braucht, ist hier verkehrt untergebracht.

1. Glendhoo International Campsite, Onchan.
Tel. 621254
Dieser Campingplatz ist 2 1/2 Meilen von der Douglas-Promena-

de entfernt und damit dem TT-Zentrum am nächsten. Der Eingang befindet sich in der Nähe der Kreuzung Cronk ny Mona an der A18 und dem TT-Kurs. Vorhanden sind Heißwasserduschen, Toiletten, kleiner Shop, öffentliches Telefon, Waschmaschine und Trockner; auch für Motorcaravans zugelassen.
Während der Streckensperrung über die „Access Road" anzufahren.
Geöffnet von Ostern bis September.
Mit 3 Schlüsseln ausgezeichnet.

2. Quarry Road Campsite, New Road, Laxey.
Tel. 861816
Der Campingplatz liegt in der Nähe der Durchgangsstraße und dem Stadtzentrum.
Vorhanden sind Toiletten, Waschbecken, Duschen, Kochgelegenheiten und Strom. Begrenzt auf insgesamt 40 Zelte.
Geöffnet von Mai bis September.
Nur gelistet, keine Wertung.

3. Glenlough Farm Campsite, Union Mills.
Tel. 851326
Dieser Campingplatz auf der Glenlough-Farm liegt am TT-Kurs an der A1, ca. 3 Meilen von Douglas entfernt.
Vorhanden sind Toiletten, Waschbecken, Duschen. Ein kleiner Laden, in dem auch Farmerprodukte verkauft werden, ist während der TT geöffnet, ebenso gibt es Essen zum Mitnehmen.
Während der Sperrung der Rennstrecke kann man über einen Feldweg nach Douglas gelangen.
Geöffnet von Mai bis Oktober.
Mit 3 Schlüsseln ausgezeichnet.

4. Peel Camping Park, Derby Road, Peel.
Tel. 842341
Der Platz liegt in der Nähe der Hauptstraße und des Zentrums; alle Läden, Pubs etc. sind gut erreichbar. Vorhanden sind Waschräume mit Duschen, Waschbecken, Toiletten (neues Gebäude), separate Dusche und Toilette für Behinderte, Wasch- und Trockenraum, TV, Münzfernsprecher. Auch für Caravans zugelassen.
Geöffnet Mai bis September.
Mit 2 Schlüsseln ausgezeichnet.

5. Glen Wyllin Campsite, Main Road, Kirk Michael.
Tel. 878231 (Sommer), Tel. 878836 (Winter)
Vorhanden sind behindertengerechte Toiletten und Duschen, Waschmaschinen, kleiner Laden und Spielplatz. Es gibt sogar die Möglichkeit, voll ausgestattete Zelte zu mieten (Broschüre anfordern).
Während der Streckensperrung aus südlicher Richtung anzufahren.
Geöffnet von Mai bis September.
Mit 3 Schlüsseln ausgezeichnet.

6. Cronk Ashen Farm Campsite, Kirk Michael
Tel. 878305
Campingplatz in der Nähe des TT-Kurses, 2 Meilen von Kirk Michael entfernt. Drei Heißwasserduschen, Benutzung von Kühl- und Gefrierschrank möglich, Wasch- und Spülmaschine. Bei Bedarf stellt der Farmer auch Werkzeug zur Verfügung.
Nur gelistet, keine Wertung.

7. Cronk Dhoo Farm Campsite, Greeba
Tel. 851327
6 Meilen westlich von Douglas gelegen, Toiletten, heißes und kaltes Wasser, Waschbecken, Duschen, Waschmaschine und elektrische Anschlüsse in den Waschräumen.
Geöffnet während der TT und im Juli/August.
Nur gelistet, keine Wertung.

8. Ballaspit Farm Campsite, Patrick Road, St. John's, Tel. 842574
Fließend Kaltwasser, Toilette und kleiner Laden vorhanden.
Ganzjährig geöffnet.
Nur gelistet, keine Wertung.

9. Crossags Campsite, Lezayre Road, Ramsey
Tel. 813676
Der Campingplatz im Besitz der Kirche bietet folgende Möglichkeiten: Kochgelegenheiten, Duschen, Toiletten, Aufenthaltsraum, Sportplatz, öffentliches Kartentelefon. Der Platz ist neu eröffnet, deshalb liegt noch keine Klassifizierung durch die IOM-Behörden vor.

10. Dhoon Campsite, Maughold
Tel. 862070
Der kleine Campingplatz liegt in einer Schlucht zwischen Laxey
und Ramsey. 2 Toiletten, 2 Waschbecken, 1 Dusche, Aufenthalts-
raum.
Geöffnet von Mai bis September.
Nur gelistet, keine Wertung.

Campingplätze - nur während der TT geöffnet:
Einfachste Ausstattung, alle Plätze nur gelistet, keine Bewertung durch
das IOM Department of Tourism.

11. St. John's United Football Club, Mullen-e-Cloie, St. John's,
Tel. 801325

12. Ramsey AFC Ballacloan Stadium, Ramsey,
Tel. 814585 oder 815588

13. Douglas Old Boys Football Club, Blackberry Lane, Douglas,
Tel. 677119

14. Mini Golfcourse Campsite Nobles Park, Douglas,
Tel. 621132

15. Kirk Michael Football Club, Balleira Road, Kirk Michael,
Tel. 878638.

Alle, die auf den einfach ausgestatteten Plätzen übernachten,
möchte ich hier an das Stichwort „**Badewanne**" auf Seite 92 erin-
nern.

Die Lage der einzelnen Campingplätze ist auf der nachfolgenden
Karte zu sehen.

Campingplätze auf der Isle of Man

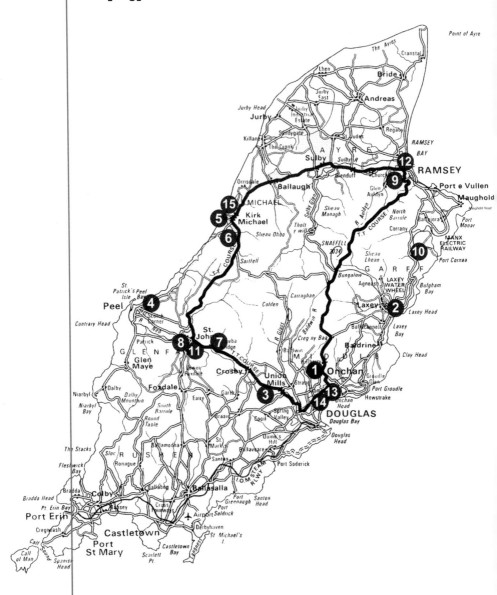

Kleines Wörterbuch

Englisch ist eine weitverbreitete Sprache, deshalb erwarten Engländer (Manx eingeschlossen), daß sich Touristen einigermaßen verständlich machen können. Über Unvollkommenheiten wird dezent hinweggesehen.

Dies ist auch der Grund für diesen Teil des Buches, den ich etwas ungewöhnlich gestalten möchte und bitte die mit dem Englischen vertrauten Leser um Nachsicht: Ich werde keine „richtige" Lautschrift verwenden. Diese Lautschrift kann nämlich auch nur von Leuten gelesen werden, die einmal eine Fremdsprache erlernt haben. Ich möchte hier dem Anfänger eine kleine Hilfestellung geben.

Liebe Leser,

wenn Sie nach der Lektüre des Reiseführers die Isle of Man nun endlich selbst „er-fahren" wollen - es mit den Englischkenntnissen aber nicht so weit her ist - dann sollten Sie dieses Kapitel lesen.

Eine simple Sache scheint der Gebrauch der Worte 'Yes' und 'No'. Jeder Anfänger beginnt in einer fremden Sprache mit 'Ja' und 'Nein'. Im Englischen möchte ich Sie bitten, beim Beantworten einer Frage aus dem einfachen 'Yes' ein 'Yes, please' zu machen und aus 'No' ein 'No, thank you'. Das klingt sehr viel freundlicher in englischen Ohren, wogegen ein knappes 'Ja' oder 'Nein' sich sehr schroff anhört.

Die nachstehenden Begriffe wurden speziell für Motorradfahrer zusammengestellt. Schwerpunkte sind Renngeschehen, Reisen, Essen, Trinken und Begriffe, die bei Pannen (die hoffentlich nicht vorkommen) nützlich sind.

Vorab erst einmal die richtige Aussprache von Isle of Man „Eil of Mään" (schön langgezogen).

DEUTSCH	ENGLISCH	AUSSPRACHE
Abfahrt	departure	\<dipartscher\>
Ankunft	arrival	\<areival\>
Anlasser	starter	\<starter\>
Apotheke	pharmacy	\<farmasie\>
Arzt	doctor	\<dokter\>
Arzt, praktischer	general practitioner	\<tscheneral präktischener\>
Auspuff	exhaust	\<ixsoast\>
Ballaugh Bridge*	Ballaugh Bridge	\<Balaaf Bridsch\>
Barregarrow*	Barregarrow	\<Bigärrou\>
Benzin	gas(oline)	\<gäss\>
bleifrei	unleaded	\<anleddid\>
Blinker	indicator	\<indikeitor\>
Bohnen	beans	\<biiens\>
Bolzen, Riegel	bolt	\<bolt\>
Braddan Bridge*	Braddan Bridge	\<Brädn Bridsch\>
Bremse	brake	\<breik\>
Bremslicht	brake light	\<breik leit\>
Briefmarken	stamps	\<stämps\>
Butter	butter	\<batter\>
Campingplatz	campsite	\<cämpseit\>

* = Streckenpunkt

 VIBRATIONS

Komm ins...

T O U R E R N E T

Touren, Tips und Treffs
www.good-vibrations.de/tourernet

...and

you'll

never

ride

alone!

Drogerie	chemist's	<kemists>
Ei,	egg,	<eg>
gekocht	boiled	<boild>
gebraten	fried	<freid>
Rührei	scrambled eggs	<skrambeld egs>
Eis	icecream	<eiskriem>
Eiswürfel	ice	<eis>
Entschuldigen Sie bitte!	Excuse me (Wenn man etwas fragen will)	<ixkjus mi>
Entschuldigen Sie bitte!	Sorry (Wenn man sich entschuldigen will)	<sorri>
Erbsen	peas	<piies>
Fähre	ferry	<ferri>
Fahrerlager	paddock	<päddock>
Fahrplan	timetable	<teimteible>
Fleisch- u. Nieren-kuchen	Steak and Kidney Pie	<steek änd kidne pei>
Frühstück	breakfast	<bräkfäst>
Gabel	fork	<fork>
Geldstrafe	fine	<fein>
Getriebe	gear box	<giier box>
Glas Bier, groß	Pint of beer	<peint of bier>
Glas Bier, klein	half Pint of beer	<haaf peint of bier>

Gooseneck*	Gooseneck	\<Guusenegg\>
Größen:		
klein	small	\<smoal\>
mittel	medium	\<midium\>
groß	large	\<laardsch\>
Haarnadelkurve	hairpin	\<härpin\>
Hafen	port, harbour	\<port, harbor\>
Handschuhe	gloves	\<glouves\>
Helm	helmet	\<helmet\>
Huhn mit Curry	curry chicken	\<cörry tschicken\>
Hummer	lobster	\<lobster\>
Kabeljau	cod	\<codd\>
Kalbfleisch	veal	\<wiiel\>
Kartoffel	potato	\<potäito\>
Käse	cheese	\<tschiies\>
Kette	chain	\<tschein\>
Kickstarter	kickstarter	\<kickstarter\>
Kirk Michael*	Kirk Michael	\<Körk Meikel\>
Krankenhaus	hospital	\<hospitel\>
Kreisel	roundabout	\<raundabaut\>
Kuchen, groß	cake	\<cäik\>
Kuchen, klein	pie	\<pei\>
Kühler	cooler	\<kuuler\>

* = Streckenpunkt

Lachs	salmon	<sälmon>
Lager-Bier	Lager	<lager>
Lammfleisch	lamb	<lämm>
Lammkotelett	lamb chop	<lämm tschob>
Leder	leather	<lesser>
Letzte Bestellung im Pub	last order	<laast order>
Löffel	spoon	<spuun>
Luftfilter	air filter	<äär filter>
Mad Sunday	Mad Sunday	<Mäd Sandäi>
Marmelade	marmelade	<marmeläid>
Messer	knife	<neif>
Möchten Sie noch etwas?	anything else?	<änising els>
Motor	engine	<entschinn>
Parkplatz	parking, space	<parking, späis>
Parliament Square*	Parliament Square	<Parlament Sqär>
Pilze (Champignons)	mushrooms	<maaschruums>
Pommes Frites	chips	<tschips>
Quarter Bridge*	Quarter Bridge	<Kwoater Bridsch>
Rechnung	bill	<bill>
Reifen	tyre	<teier>

* = Streckenpunkt

Rennrunde	lap	\<läpp>
Rennwoche	race programme	\<räis progrämm>
Rindfleisch	beef	\<biif>
Sackgasse	Cul-de-sac oder Dead end	\<kuul-dö-sak> \<dedd end>
Sahne (Schlag-)	(whipped) cream	\<wippd kriim>
Scheinwerfer	lights	\<leigts>
Schellfisch	haddock	\<häddock>
Schinken, gekocht	ham	\<hämm>
Schinken, roh	bacon	\<bäikon>
Schlauch	tube	\<tjuub>
Schlucht	Glen	\<glen>
Schraube	screw	\<skruu>
Schraubenmutter	nut	\<natt>
Schraubenzieher	screwdriver	\<skruudreiwer>
Schweinefleisch	pork	\<pork>
Schweißen	welding	\<welding>
Signpost Corner*	Signpost Corner	\<seinpoust koner>
Steak aus Schinken	gammon steak	\<gämmon steek>
Stiefel	boots	\<buuts>
Stoßdämpfer (Gasdruck-)	(gas) shock	\<(gäss) schock>

* = Streckenpunkt

Sulby Bridge*	Sulby Bridge	\<Salbi Bridsch\>
Tank, Kraftstofftank	fuel tank	\<fjuul tänk\>
Tasse, klein	cup	\<kap\>
Tasse, groß (Becher)	mug	\<mag\>
Teller	plate	\<pleit\>
Tourist Trophy	Tourist Trophy	\<Turist Troffi\>
Trainingswoche	practice periods	\<präktis piriods\>
Tribüne, Haupttribüne	Grandstand	\<grändständ\>
Übernachtung (keine)	(no) vacancies	\<no väikensies\>
Union Mills*	Union Mills	\<Juni-en Mills\>
Verbleit	leaded	\<leddid\>
Vergaser	carburetor	\<karberetter\>
Vorspeise	starter	\<starter\>
Werkstatt	garage	\<gäresch\>
Werkzeugkasten	tool box	\<tuul box\>
Würstchen	sausage	\<soassidsch\>
Zahnarzt	dentist	\<dentist\>
Zeitplan	schedule	\<skedjuul\>
Zelt	tent	\<tent\>
Zündkerze	spark plug	\<spaark plagg\>
Zwiebeln	onions	\<onians\>
Zylinder	cylinder	\<silinder\>

* = Streckenpunkt

ENGLISCH	DEUTSCH	AUSSPRACHE
air filter	Luftfilter	<äär filter>
anything else?	Möchten Sie noch etwas?	<änising els>
arrival	Ankunft	<areival>
bacon	Schinken, roh	<bäikon>
Ballaugh Bridge*	Ballaugh Bridge	<Balaaf Bridsch>
Barregarrow*	Barregarrow	<Bigärrou>
beans	Bohnen	<biiens>
beef	Rindfleisch	<biif>
bill	Rechnung	<bill>
bolt	Bolzen, Riegel	<bolt>
boots	Stiefel	<buuts>
Braddan Bridge*	Braddan Bridge	<Brädn Bridsch>
brake	Bremse	<breik>
brake light	Bremslicht	<breik leit>
breakfast	Frühstück	<bräkfäst>
butter	Butter	<batter>
cake	Kuchen, groß	<cäik>
campsite	Campingplatz	<cämpseit>
carburetor	Vergaser	<karberetter>
chain	Kette	<tschein>

* = Streckenpunkt

cheese	Käse	\<tschiies\>
chemist's	Drogerie	\<kemists\>
chips	Pommes Frites	\<tschips\>
cod	Kabeljau	\<codd\>
cooler	Kühler	\<kuuler\>
cream (whipped)	Sahne (Schlag-)	\<wippd kriim\>
Cul-de-sac oder Dead end	Sackgasse	\<kuul-dö-sak\> \<dedd end\>
cup mug	Tasse, klein Tasse, groß (Becher)	\<kap\> \<mag\>
curry chicken	Huhn mit Curry	\<cörry tschicken\>
cylinder	Zylinder	\<silinder\>
dentist	Zahnarzt	\<dentist\>
departure	Abfahrt	\<dipartscher\>
doctor	Arzt	\<dokter\>
egg, boiled fried scrambled eggs	Ei, gekocht gebraten Rührei	\<eg\> \<boild\> \<freid\> \<skrambeld egs\>
engine	Motor	\<entschinn\>
Excuse me	Entschuldigen Sie bitte! (Wenn man etwas fragen will)	\<ixkjus mi\>
exhaust	Auspuff	\<ixsoast\>
ferry	Fähre	\<ferri\>
fine	Geldstrafe	\<fein\>

fork	Gabel	<fork>
fuel tank	Tank, Kraftstofftank	<fjuul tänk>
gammon steak	Steak aus Schinken	<gämmon steek>
garage	Werkstatt	<gäresch>
gas(oline)	Benzin	<gäss>
gear box	Getriebe	<giier box>
General practitioner	Arzt, praktischer	<tscheneral präktischener>
Glen	Schlucht	<glen>
gloves	Handschuhe	<glouves>
Gooseneck*	Gooseneck	<Guusenegg>
Grandstand	Tribüne, Haupttribüne	<grändständ>
haddock	Schellfisch	<häddock>
Hairpin	Haarnadelkurve	<härpin>
half Pint of beer	Glas Bier, klein	<haaf peint of bier>
ham	Schinken, gekocht	<hämm>
helmet	Helm	<helmet>
hospital	Krankenhaus	<hospitel>
ice	Eiswürfel	<eis>
icecream	Eis	<eiskriem>
indicator	Blinker	<indikeitor>
kickstarter	Kickstarter	<kickstarter>

* = Streckenpunkt

Kirk Michael*	Kirk Michael	\<Körk Meikel\>
knife	Messer	\<neif\>
Lager	Lager-Bier	\<lager\>
lamb	Lammfleisch	\<lämm\>
lamb chop	Lammkotelett	\<lämm tschob\>
lap	Rennrunde	\<läpp\>
last order	Letzte Bestellung im Pub	\<laast order\>
leaded	verbleit	\<leddid\>
leather	Leder	\<lesser\>
lights	Scheinwerfer	\<leigts\>
lobster	Hummer	\<lobster\>
Mad Sunday	Mad Sunday	\<Mäd Sandäi\>
marmelade	Marmelade	\<marmeläid\>
medium	halb durchgebraten (Steak)	\<midium\>
mushrooms	Pilze (Champignons)	\<maaschruums\>
nut	Schraubenmutter	\<natt\>
onions	Zwiebeln	\<onians\>
paddock	Fahrerlager	\<päddock\>
parking, space	Parkplatz	\<parking, späis\>
Parliament Square*	Parliament Square	\<Parlament Sqär\>
peas	Erbsen	\<piies\>

* = Streckenpunkt

pharmacy	Apotheke	<farmasie>
pie	Kuchen, klein	<pei>
Pint of beer	Glas Bier, groß	<peint of bier>
plate	Teller	<pleit>
pork	Schweinefleisch	<pork>
Port, harbour	Hafen	<port, harbor>
potato	Kartoffel	<potäito>
practice periods	Trainingswoche	<präktis piriods>
Quarter Bridge*	Quarter Bridge	<Kwoater Bridsch>
race programme	Rennwoche	<räis programm>
rare	blutig (Steak)	<reär>
roundabout	Kreisel	<raundabaut>
salmon	Lachs	<sälmon>
sausage	Würstchen	<soassidsch>
schedule	Zeitplan	<skedjuul>
screw	Schraube	<skruu>
screwdriver	Schraubenzieher	<skruudreiwer>
(gas) shock	Stoßdämpfer (Gasdruck-)	<(gäss) schock>
Signpost Corner*	Signpost Corner	<Seinpoust koner>
Sizes:	Größen:	
small	klein	<smoal>
medium	mittel	<midium>
large	groß	<laardsch> .

* = Streckenpunkt

Sorry	Entschuldigen Sie bitte! (Wenn man sich entschuldigen will)	\<sorri\>
spark plug	Zündkerze	\<spaark plagg\>
spoon	Löffel	\<spuun\>
stamps	Briefmarken	\<stämps\>
starter	Anlasser, Vorspeise	\<starter\>
Steak and Kidney Pie	Fleisch- u. Nierenkuchen	\<steek änd kidne pei\>
Sulby Bridge*	Sulby Bridge	\<Salbi Bridsch\>
tent	Zelt	\<tent\>
timetable	Fahrplan	\<teimteible\>
tool box	Werkzeugkasten	\<tuul box\>
Tourist Trophy	Tourist Trophy	\<Turist Troffi\>
tube	Schlauch	\<tjuub\>
tyre	Reifen	\<teier\>
Union Mills*	Union Mills	\<Juni-en Mills\>
unleaded	bleifrei	\<anleddid\>
(no) vacancies	Übernachtung (keine)	\<no väikensies\>
veal	Kalbfleisch	\<wiiel\>
welding	Schweißen	\<welding\>
well-done	durchgebraten (Steak)	\<welldann\>
Windy Corner*	Windy Corner	\<Windi koner\>

* = Streckenpunkt

So...

...oder
so...

VI – Vermischtes

Wußten Sie schon, daß...

...sich Motorradfahrer spätestens auf der Isle of Man nicht mehr zuwinken? Weil es so viele sind, müßte man praktisch die ganze Zeit mit einer Hand fahren - und das bei Linksverkehr!

...auf der Isle of Man die Sommersaison mit Autorennsport beginnt und endet? Anfang Mai wird mit der „Manx National Car Rally" gestartet, im September mit den „Manx Classic Cars" die Saison abgeschlossen.

...die Isle of Man spezielle Anreize für die Filmindustrie geschaffen hat? In den letzten Jahren drehten Schauspieler wie Jack Palance oder David Bowie auf der Insel. Auch „Raumstation Unity", eine Science Fiction-Serie, die 1999 erstmals in Deutschland lief, entstand auf der Isle of Man.

...auch die Isle of Man Steam Packet nicht vom Filmfieber verschont blieb? Während die „Lady of Mann" in Dublin lag, wurde dort eine Szene des Films „The Boxer" mit Hauptdarsteller Daniel Day-Lewis gedreht.

...die BeeGees in den siebziger Jahren wieder einige Zeit auf der Insel lebten und dort viele Hits zu „Saturday Night Fever" geschrieben haben?

...die BeeGees eine eigene IOM-Hymne komponiert haben „Ellan Vannin"? Die Auflage war limitiert, die CDs konnten über Manx Radio im Internet ersteigert werden. Der Erlös kam wohltätigen Zwecken zugute.

...ein BeeGees-Museum auf der Isle of Man in Planung ist?

...die Mutter der BeeGees früher einmal die Post Station in Union Mills führte?

...der „Tower of Refuge" auf Initiative von Sir William Hillary errichtet wurde, der auch den Vorläufer der „Royal National Lifeboat Institution" in Douglas ins Leben rief. Sir Edmund Hillary, der Bezwinger des Mount Everest, ist ein direkter Nachkomme dieses bekannten Inselbewohners.

„Geschichtchen" rund um die Insel

*Die „Geschichtchen" sollen, mehr als ein Reiseführer das kann,
dem Leser das Insel-"Feeling" (das so schwer in Worte zu fassen ist)
näherbringen.*

Unfreiwilliger Halt

1997 zum 90. TT-Jubiläum zog es uns wieder einmal zur Isle of
Man. Nach zwei Tagen Anreise waren wir endlich auf der Insel
und unterwegs nach Port Erin, wo wir noch ein Hotel bekommen
hatten. Wegen des 90. TT-Jubiläums war die Suche nach einer
Unterkunft nicht einfach gewesen. Jetzt war die Stimmung
bestens, genau wie das Wetter in diesem Jahr.

Kurz nach Douglas ein unfreiwilliger Halt: Die Ölkontrolle an
Birgits Maschine leuchtet rot, kurzer Check, Hugo fährt mit seiner
Maschine zurück zur Tankstelle in Douglas, um Öl zu kaufen. Wir
legen uns mittlerweile ins Gras, genießen die letzten
Sonnenstrahlen und warten. Eine Frau im Haus gegenüber hat
uns die ganze Zeit beobachtet. Kaum ist Hugo weg, stürzt sie aus
dem Haus und fragt, ob sie uns helfen kann. Wir erzählen ihr, daß
wir das Problem schon fast gelöst haben, trotzdem lädt sie uns zu
Kaffee oder Tee ein. Wir bedanken uns freundlich, können sie
aber überzeugen, daß es in ein paar Minuten weitergeht. Als sie
wieder im Haus verschwindet, schauen wir uns nur an. Jeder
weiß, was der andere denkt: *Das* ist die Isle of Man! In
Deutschland erleben wir Hilfsbereitschaft nicht so selbstver-
ständlich. Auch Newcomerin Susi ist begeistert. Die Manx haben
ihr Herz schon fast erobert.

Die Sache mit der Urne

Erlebt von Hans-Jürgen H. aus Kehl

Während der TT-Rennwoche 1997 läutete ein ca. 40 Jahre alter
Mann an der Haustüre des Vikars der St. Brendan's Kirk an der
Braddan Bridge. In der Hand hielt er eine Urne. Dem Vikar und
seiner Frau erklärte er, daß sich darin die Überreste seines
Daddy's Lessly Dear befinden würden. Dieser sei ein großer
Inselfan gewesen, hätte unzählige Male die Isle of Man besucht

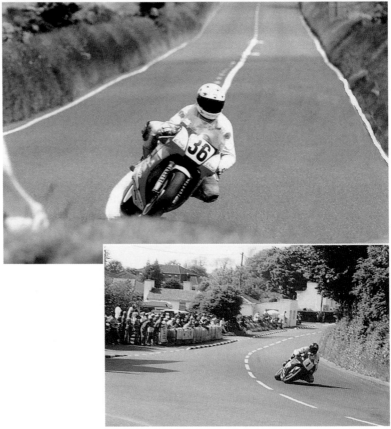

und sei zwischen 1936 und 1954 selbst bei der TT mitgefahren. Daddy's letzter Wunsch sei nun gewesen, seine Asche auf der Wiese hinter der Braddan Church zu verstreuen.

Jacky, die Frau des Vikars äußerte starke Bedenken gegen diese Art der Bestattung. Sie befürchtete, der allgegenwärtige Wind würde Daddy Dear's Asche auf ihr neben dem Friedhof liegendes Salatbeet blasen und das sei ja fast schon eine Art von Kannibalismus! Nach kurzer Beratung kamen die Drei überein, Daddy Dear im Rahmen einer kleinen Zeremonie unbürokratisch auf dem Braddan-Friedhof zu beerdigen. Die Schaufel stellte der Vikar zur Verfügung, Junior Dear grub selbst. Von Grabung und Beisetzung wurden Fotos für das Familienalbum geschossen, anschließend widmete sich Junior Dear wieder den Tourist Trophy-Rennen.

Sohnemann Dear hat übrigens versprochen, bei seinem nächsten Besuch einen kleinen Grabstein mitzubringen, um eine bleibende Erinnerung an seinen Vater zu schaffen.

Ein Bett für sieben müde Krieger

Wir hatten schon das zweite Mal in Onchan ein Apartment gemietet, besser gesagt, ein ganzes Haus, wo unsere siebenköpfige Mannschaft sich sehr wohlfühlte. Alles war bestens, bis Hugo sich sein Fährticket einmal genauer ansah. Da stand schwarz auf weiß, daß wir samstags zurückfahren würden. Wir hatten aber nur bis freitags das Haus gemietet, am Samstag kamen schon die nächsten TT-Besucher. Es fiel mir wie Schuppen von den Augen, im Jahr davor hatten wir von Samstag bis Samstag gebucht. Dieses Jahr hatten die Vermieter den Turnus geändert und von Freitag bis Freitag vermietet. Die Änderung war mir, die ich für alle gebucht hatte, nicht aufgefallen.

Es hatte uns die Sprache verschlagen, wir hatten eine Nacht kein Dach über dem Kopf. Wo konnten wir während der TT, wo die Betten wochenweise vermietet wurden, für eine Nacht etwas finden, das Ganze mal sieben - aussichtslos. Bei der 'Tourist Information' brauchten wir nicht zu fragen, die würden sowieso nur die Köpfe schütteln.

Ich war für die Misere verantwortlich, also mußte ich das auch

wieder geradebiegen. Abends zogen wir los zu unserem Lieb-lings-Pub: Als erstes erzählte ich dem Wirt von unseren Nöten (zum Glück konnte ich besser Englisch als früher), bat ihn, die Geschichte möglichst allen Gästen weiterzuerzählen. Vielleicht wüßte jemand eine Lösung, es wäre doch nur für eine Nacht. Nach 15 Minuten hatten wir das erste Angebot: Ein großes Zelt, das wir im Vorgarten der Besitzer aufstellen könnten und drei Schlaf-säcke. Der Mann entschuldigte sich sogar, daß er nicht mehr Schlafsäcke hätte, aber sein Sohn sei mit Freunden da und die hätten die restlichen in Gebrauch. Wir waren total happy und sicher, die restlichen Schlafsäcke im Laufe des Abends noch zu organisieren.

Um 23.00 Uhr kam ein Paar in den Pub, er sagte „hi" an der The-ke, der Wirt fragte direkt zurück: „Richard, du hast doch Platz in deinem Haus, kannst du nicht sieben Leute für eine Nacht unter-bringen?" Richard sagt „yes", noch ehe er überhaupt gesehen hatte, wen er sich da einlud. Der Wirt erzählte ihm kurz unser Pech und dann war es, als ob wir uns alle schon ewig kannten. Wir palavern bis zur „Last Order". Richard und Sue nahmen uns mit nach Hause (es waren nur ein paar Meter vom Pub) und zeigten uns unser Domizil. Das Haus sah von außen sehr schmal aus, aber über drei Etagen waren reichlich Zimmer vorhanden. Die beiden waren oben noch am Renovieren, sie hatten das Haus erst ge-kauft, das störte alles nicht im geringsten.

Nach der Besichtigung mußten wir im Wohnzimmer Platz nehmen und Richard zeigte uns Man-Videos, bis wir alle nach und nach einschliefen. Nicht weil die Videos so langweilig waren, sondern weil der Tag ganz schön aufregend gewesen war. Um 2.00 Uhr machten wir uns auf den Nachhauseweg. Richard drückte mir noch einen Schlüssel in die Hand und meinte nebenher, sie müß-ten beide morgen arbeiten, aber wir könnten jederzeit kommen und unser Gepäck abladen, keine Frage.

Insgeheim staunte ich über so viel Gottvertrauen, ein Haus-besitzer, der wildfremden Leuten (und nichts anderes waren wir für ihn) nach einem Abend im Pub den Schlüssel in die Hand drückt und sagt, macht es euch gemütlich, auch wenn wir nicht da sind. Wo findet man das sonst auf der Welt?

Selbstverständlich haben wir mit den beiden heute noch Kontakt. Freundschaften, die so entstanden sind, muß man pflegen.

Schreiben Sie mir

Liebe Leser,

wenn Sie

• „Geschichtchen" auf der Isle of Man erlebt haben, die Sie Zuhause nie erleben würden oder

• Neues, Außergewöhnliches entdecken, das in diesem Buch noch nicht erwähnt ist

schreiben Sie mir bitte. Es wird in die nächste modifizierte Buchausgabe eingearbeitet.

Keck Verlag
Maria Keck
Wallstadter Straße 4 A

D - 63811 Stockstadt

Telefon: 0 60 27/16 81
Telefax: 0 60 27/35 89

E-Mail: isle-of-man@gmx.de
Internet: http://www.isle-of-man.de

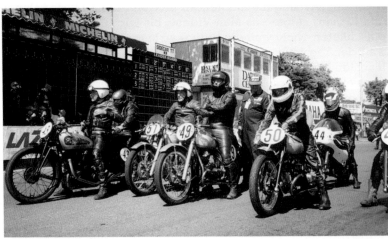

Start zur Lap of Honour

VII - VERZEICHNIS
Hotels/Gästehäuser

Deluxe	sehr hoher Standard
Highly commended	sehr guter allgemeiner Standard
Commended	guter allgemeiner Standard
Approved	angemessener allgemeiner Standard

♛ ♛ ♛ ♛ ♛

Alle Zimmer mit separatem WC, Bad und Dusche, Farb-TV, Radio, Telefon. Sehr gutes Angebot bezüglich Ausstattung und Serviceleistungen einschl. Zimmerservice, kleine Gerichte auch nachts erhältlich. Wäscheservice, Frühstück, Mittag- und Abendessen-Service im Restaurant.
Preiskategorie: 30 bis 50 £ (80 bis 150 DM)

♛ ♛ ♛ ♛

Mindestens 90 % der Zimmer mit separatem WC, Bad und/oder Dusche, Farb-TV, Radio, Telefon. Snacks und Getränke bis Mitternacht erhältlich. Abendessen muß bis ca. 20.30 Uhr bestellt sein.
Preiskategorie: 29 bis 45 £ (80 bis 125 DM)

♛ ♛ ♛

Mindestens 50 % der Zimmer mit separatem WC, Bad und/oder Dusche. Abendessen bis ca. 19.00 Uhr erhältlich. Föhn, Schuhpflegemittel und Bügeleisen/-brett auf Anforderung.
Preiskategorie: 16 bis 33 £ (40 bis 100 DM)

♛ ♛

Mindestens 20 % der Zimmer mit separatem Bad und WC. Farb-TV im Aufenthaltsraum oder auf den Zimmern. Auf Anforderung Tee- oder Kaffee-Service in den Zimmern.
Preiskategorie: 12 bis 30 £ (30 bis 85 DM)

♛

Zimmer mit Waschbecken. Englisches Frühstück, Aufenthaltsraum, Telefonbenutzung.
Preiskategorie: 12 bis 20 £ (30 bis 55 DM)

*Die Klassifizierung ist vom Isle of Man Department of Tourism festgelegt.

Preiskategorien: 1999er Tarife

Hotels und Gästehäuser

Vorwahl von Deutschland aus: 0044-1624-

Douglas und Osten

Adelphi Hotel, 15 Stanley View, Broadway, Douglas IM2 3JA,
Tel. 676591, Fax 629445
♛♛♛ commended

Allerton Guest House, 29 Hutchinson Square, Douglas IM2 4HP,
Tel. 675587
♛ approved

All Seasons, 11 Clifton Terrace, Broadway, Douglas IM2 3HX,
Tel./Fax 676323
♛♛♛ commended

The Anchor Guest House, 25 Douglas Head Road, Douglas,
Tel. 613919
♛ approved

Ardlui Guest House, No. 4 Woodville Terrace, Douglas IM2 4HA,
Tel./Fax 674855
♛♛ commended

Arrandale Hotel, 39 Hutchinson Square, Douglas IM2 4HW,
Tel. 674907, Fax 678088
♛♛♛ commended

Ashfield Guest House, 19 Hutchinson Square, Douglas IM2 4HS,
Tel. 676621/615177
♛♛ approved

Avalon, 10 Woodville Terrace, Douglas IM2 4HB,
Tel. 612844, Fax 628020, E-mail: iomhotel@advsys.co.uk
Internet: http://www.advsys.co.uk/iomhotel
♛♛ approved

Banks Howe, 23 The Fairway, Onchan, Nr Douglas IM3 2EG,
Tel./Fax 661660
♛♛♛ commended

Berkeley House, 60 Loch Promenade, Douglas IM1 2NA,
Tel./Fax 670002
♛♛♛ commended

The Blossoms, 4 The Esplanade Central Promenade,
Douglas IM2 4LR, Tel. 673360
♛♛ commended

Brittania Hotel, Harris Promenade, Douglas IM1 2HH,
Tel. 675825
♛♛ approved

Caledonia Hotel, 17 Palace Terrace, Queen's Promenade,
Douglas IM2 4NE, Tel. 624569, Fax 614593
♛♛♛ commended

Castle Mona Hotel, Central Promenade, Douglas
Tel. 624540, Fax 675360
♛♛♛♛♛ commended

Castlemount, 4 Empire Terrace, Off Central Promenade,
Douglas IM2 4LE, Tel./Fax 676448
♛♛ approved

Chesterfield Private Hotel, 4 Mona Drive, Douglas IM2 4LG,
Tel./Fax 675105
♛♛ commended

Craig Villa, 2 & 3 Drury Terrace, Broadway, Douglas
Tel. 624107, Fax 624339
♛♛♛ commended

Cregville Guest House, 13 Empire Terrace (Palace Road), Off
Central Promenade, Douglas
Tel./Fax 675579
♛♛♛ commended

Cunard Hotel, 28/29 Loch Promenade, Douglas
Tel./Fax 676728
♛♛♛ approved

Dominion Private Hotel, Queen's Promenade,
Douglas IM2 4NF, Tel: 675931
♛♛ approved

Dudley House, 22/24 Christian Road, Douglas IM1 2QN,
Tel./Fax 676771
♛♛♛ approved

Dunvegan Hotel, Queen's Promenade, Douglas IM2 4NF,
Tel./Fax 676635
♛♛ approved

Edelweiss Hotel, Queen's Promenade, Douglas IM2 4NF,
Tel. 675115, Fax 673194
♛♛♛ commended

Ellan Vannin Hotel, 31 Loch Promenade, Douglas
Tel./Fax 674824
♛♛ commended

Empress Hotel, Central Promenade, Douglas IM2 4RA,
Tel. 661155, Fax 673554
♛♛♛♛♛ commended

Englewood Lodge, 105 King Edward Road, Onchan IM3 2AS,
Tel. 616050, Fax 616051
♛♛ deluxe

Excelsior Hotel, Queen's Promenade, Douglas IM2 4NE,
Tel. 675773
♛♛ commended

Formby Hotel, Department K, 19 Loch Promenade,
Douglas IM1 2LX, Tel./Fax 620478
♛ approved

Garden House, Clayhead Road, Baldrine IM4 6DP,
Tel. 862169
♛♛ highly commended

Glenesk, 47 Royal Avenue West, Onchan IM3 1HE,
Tel: 676993, Fax: 615987
♛ commended

High Standing, Main Road, Baldrine IM4 6DU,
Tel. 861220
♔♔ highly commended

The Hydro Hotel, Queen's Promenade, Douglas IM2 4NF,
Tel. 676870, Fax 663883
♔♔♔ commended

Imperial Hotel, Central Promenade, Douglas IM2 4LU,
Tel. 621656, Fax 672160
♔♔♔ commended

Inglewood Hotel, Queen's Promenade, Douglas IM2 4NF,
Tel./Fax 674734
♔♔♔ highly commended

Island Hotel, 4 Empress Drive, Douglas IM2 4LQ,
Tel. 676549, Fax 625846
♔♔♔ approved

Knowle House, 4 Stanley Terrace, Broadway, Douglas IM2 4EP,
Tel. 663921, Fax 614852
♔♔ highly commended

The Knowsley Private Hotel, 41 Loch Promenade,
Douglas IM1 2LY, Tel./Fax 676454
♔♔ approved

The Laurels, 2 Mona Drive, Douglas IM2 4LG,
Tel. 674884, Fax 618287
♔♔ highly commended

Mannin Hotel, Broadway, Douglas
Tel. 675335, Fax 673011
♔♔♔ commended

Marine Mount, Croit-E-Quill Road, Laxey IM4 7JH,
Tel. 861714
♔♔ highly commended

Melrose Guest House, 18 Christian Road, Douglas IM1 2QN,
Tel./Fax 675271
♔♔ commended

The Midland, Loch Promenade, Douglas IM1 2LY,
Tel./Fax 674990
♛ approved

Millbrook Hotel, 4 Drury Terrace, Broadway, Douglas IM2 3HY,
Tel./Fax 675699
♛♛♛ commended

Mitre Hotel, Central Promenade, Douglas IM2 4LT,
Tel. 629232, Fax 627032
♛♛♛ commended

Modwena Hotel, 39/40 Loch Promenade, Douglas IM1 2LY,
Tel. 675728, Fax 670954
♛♛♛ commended

Mount Murray Hotel & Country Club, Mount Murray,
Santon IM4 2HT, Tel. 661111
♛♛♛ highly commended

Osborne Hotel, 24 Loch Promenade, Douglas
Tel. 676487/624769
♛♛♛ commended

Pleasington Suitel, 7 Drury Terrace, Broadway,
Douglas IM2 3HY, Tel./Fax 676551
♛♛ commended

Rangemore Guest House, 12 Derby Square, Douglas IM1 3LS,
Tel. 674892
♛♛♛ commended

Regal Hotel, Queen's Promenade, Douglas IM2 4NE,
Tel. 622876, Fax: 624402
♛♛♛ commended

The Richmond, 3 Clarence Terrace, Central Promenade,
Douglas IM2 4LS, Tel./Fax 676451
♛♛ approved

Rio Hotel, 42 Loch Promenade, Douglas IM1 2LY,
Tel. 623491, Fax 670966
♛♛♛ commended

The Rutland Hotel, Queen's Promenade, Douglas
Tel. 621218, Fax 611562
♛♛♛ commended

Rydal Mount Private Hotel, 37/38 Loch Promenade,Douglas
Tel. 673584, Fax 616822
♛♛ approved

Seaview Hotel, 13/15 Empress Drive, Douglas IM2 4LQ,
Tel. 674090, Fax 670846
♛♛♛ commended

Sefton Hotel, Harris Promenade, Douglas IM1 2RW,
Tel. 645500, Fax 676004
♛♛♛♛♛ highly commended

Silvercraigs, Queen's Promenade, Douglas IM2 4NF,
Tel./Fax 674903
♛♛ approved

Stakis Hotel, Central Promenade, Douglas IM2 4NA,
Tel. 662662, Fax 625535
♛♛♛♛♛ highly commended

Wavecrest, 12 Empress Drive, Douglas IM2 4LQ,
Tel. 676684
♛♛

Waverley Guest House, 23 Hutchinson Square,
Douglas IM2 4HP, Tel. 628547
♛ approved

The Welbeck Hotel, Mona Drive, Off Central Promenade,
Douglas, Tel. 675663, Fax 661545
♛♛♛♛ highly commended

The Wicklow Hills, 27/28 Hutchinson Square, Douglas IM2 4HP,
Tel. 620453
♛♛ approved

Wyndham Private Hotel, 1 Church Road Marina, Douglas
Tel. 676913
♛♛ approved

Port Erin und Süden

Anchorage Guest House, Athol Park, Port Erin IM9 6EX,
Tel./Fax 832355
♛ ♛ commended

Ballaquinney Farm, Ronague, Ballabeg,
Nr. Castletown IM9 4HG, Tel. 824125
♛ ♛ highly commended

Ballavell Farm, Grenaby Road, Ballasalla
Tel. 824306
♛ highly commended

Balmoral Hotel, Promenade, Port Erin IM9 6AG,
Tel. 833126, Fax 835343
♛ ♛ commended

Bay View Hotel, Bay View Road, Port St. Mary IM9 5AP,
Tel. 832234, Fax 835547
♛ approved

Beach Croft Guest House, Beach Road, Port St. Mary IM9 5NF,
Tel. 834521
♛ ♛ highly commended

Cherry Orchard Hotel, Bridson Street, Port Erin IM9 6AN,
Tel. 833811, Fax 833583
♛ ♛ ♛ ♛ commended

Cronk Mooar, Truggan Road, Port St. Mary IM9 5AX,
Tel. 834612
♛ commended

Falcon's Nest Hotel, Station Road, Port Erin IM9 6AF,
Tel. 834077, Fax 835370
♛ ♛ ♛ approved

Grosvenor Hotel, The Promenade, Port Erin IM9 6LA,
Tel. 834124, Fax 836427
♛ ♛ ♛ commended

Mallmore, The Promenade, Port St. Mary
Tel./Fax 836048
♛ approved

Patchwork, Bayview Road, Port St. Mary
Tel. 836418
♛ highly commended

The Port Erin Countess Hotel, The Promenade,
Port Erin IM9 6LH, Tel. 832273, Fax 835402
♛♛♛ approved

The Port Erin Imperial Hotel, The Promenade,
Port Erin IM9 6LH, Tel. 832122, Fax 835402
♛♛♛ commended

The Port Erin Royal Hotel, The Promenade,
Port Erin IM9 6LH, Tel. 833116, Fax 835402
♛♛♛♛ commended

Regent House Guest House, Promenade, Port Erin IM9 6LE,
Tel./Fax 833454
♛♛ commended

The Rowans, Douglas Street, Castletown
Tel. 823210
♛ commended

Rowany Cottier, Spaldrick, Port Erin IM9 6PE,
Tel. 832287
♛♛ highly commended

Santon Motel, Main Road, Santon IM4 1EJ,
Tel. 822499
♛♛ commended

Ramsey und Norden

Cardle Vooar Farm, Maughold IM7 1ES,
Tel. 812160
♛♛ commended

Eskdale Hotel, Queen's Drive, Ramsey IM8 2JD,
Tel. 813283, Fax 813557
♛♛♛ commended

Farrants Fort, St. Judes, Andreas IM7 2EN,
Tel. 880844
♛♛ highly commended

Grand Island Hotel, Bride Road, Ramsey IM8 3UN,
Tel. 812455, Fax 815291
♛♛♛♛ commended

Poyll Dooey House, Gardeners Lane, Ramsey IM8 2TF,
Tel. 814684
♛♛♛ deluxe

The River House, Ramsey, IM8 3DA,
Tel. 816412
♛♛ deluxe

Rose Cottage, St. Judes, Nr Ramsey IM7 3BX,
Tel. 880610
♛♛♛ highly commended

Stanleyville Guest House, Stanley Mount West,
Ramsey IM8 1LR, Tel. 814420
♛ approved

The Sulby Glen Hotel, Sulby IM7 2HR,
Tel. 897240
♛♛ approved

Thorncliffe Guest House, Ballure Road, Ramsey IM8 1NE,
Tel. 813885
♛ commended

West House, Glen Tramman, Lezayre, Ramsey IM7 2AR,
Tel./Fax 812122
♛ commended

The White House, 12 Cooil Breryk, Ramsey IM8 3HJ,
Tel. 813654
♛♛ commended

Peel und Westen

Bridge End, 23 Bridge Street, Peel IM5 1NQ,
Tel. 843812
♛ commended

Clucas Cottage, 9 Bridge Street, Peel
Tel. 843870
♛ commended

The Corner House, 6 Patrick Street, Peel IM5 1AZ,
Tel. 844858, Internet: http://www.afd.co.uk/cornerhouse
♛♛ highly commended

Fernleigh Hotel, Marine Parade, Peel IM5 1PB,
Tel. 842435
♛♛ commended

Geay Varrey, 1 Ballaquane Road, Peel IM5 1PP,
Tel. 843526, Fax 844896
♛♛ commended

The Haven, 10 Peveril Avenue, Peel IM5 1QB,
Tel./Fax 842585
♛♛♛ highly commended

Kerrowgarrow Farm, Greeba, St. John's IM4 3LQ,
Tel. 801871, Fax 801543
♛ commended

Kimberly House, 8 Marine Parade, Peel IM5 1PB,
Tel. 844763
♛♛ commended

Lyngarth, Station Road, Kirk Michael IM6 1HB,
Tel. 878607
♛♛ highly commended

Waldick Hotel, Promenade, Peel IM5 1PB,
Tel. 842410
♛♛♛ commended

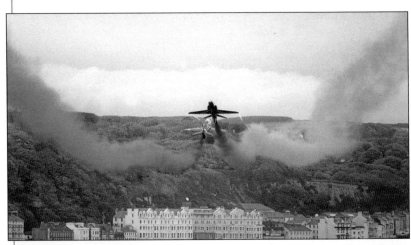

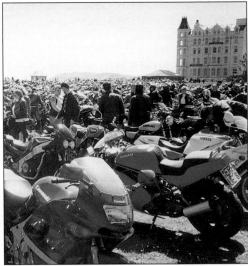

Apartments/Ferienhäuser

Deluxe sehr hoher Standard
Highly commended sehr guter allgemeiner Standard
Commended guter allgemeiner Standard
Approved angemessener allgemeiner Standard

Apartment oder Ferienhaus mit Bad und Dusche, Föhn, Waschmaschine, Trockner (oder Wäscheservice), Geschirrspüler, Ofen, Mikrowelle und Kühlschrank, Telefon.
Preiskategorie: 28 bis 80 £ (80 bis 220 DM) pro Person und Tag.

Apartment oder Ferienhaus mit Bad. Kaffeemaschine in der Küche, Waschmaschine und Trockner auf dem Gelände verfügbar. Gartenmöbel, wenn Terrasse oder Garten vorhanden.
Preiskategorie: 17 bis 70 £ (50 bis 200 DM) pro Person und Tag.

Apartment oder Ferienhaus. Bettwäsche vorhanden (evt. extra Gebühr), Farb-TV (ohne extra Gebühr), Staubsauger und Bügeleisen/-brett vorhanden.
Preiskategorie: 15 bis 65 £ (40 bis 180 DM) pro Person und Tag.

Apartment oder Ferienhaus ausgestattet mit einfachen Sesseln oder Sofa, Farb-TV (evt. extra Gebühr), Anschluß für Rasierer, elektrischer Wasserkocher vorhanden.
Preiskategorie: 15 bis 57 £ (40 bis 160 DM) pro Person und Tag.

Apartment oder Ferienhaus. Saubere und bequeme Unterkunft, Tisch und Stühle, Ofen, Kühlschrank sowie Geschirr und Besteck vorhanden, TV (evtl. extra Gebühr).
Preiskategorie: 7 bis 22 £ (20 bis 60 DM) pro Person und Tag.

*Die Klassifizierung ist vom Isle of Man Department of Tourism festgelegt.

Preiskategorien: 1999er Tarife

Apartments/Ferienhäuser

Vorwahl von Deutschland aus: 0044-1624-

Douglas und Osten

Amagary, Glen Roy, Laxey IM4 7QE,
Tel. 861478
🔑🔑🔑 commended

Anchor Apartments, 13 Stanley Terrace, Broadway, Douglas
Tel. 613919/499749
🔑🔑🔑 approved

Ashville Holiday Flats, 24 Derby Road, Douglas IM2 3ET,
Tel. 623682
🔑🔑 approved

Ballacain Garden Apartment, Little Mill Road, Onchan
Tel. 615150, Fax 615142
🔑 highly commended

Ballacain Annex, Little Mill Road, Onchan IM4 5BE,
Tel. 615150, Fax 615142
🔑🔑🔑🔑 commended

Ballachrink Farm Cottages, Ballaragh Road, Laxey IM4 7PJ,
Tel. 862155, Fax 862703
bis zu 🔑🔑🔑🔑 highly commended

Broadway Holiday Flats, 3 & 4 Clifton Terrace,
Douglas IM2 3HU, Tel. 629872/616439, Fax 629872
🔑🔑🔑 commended

The Cairns Holiday Chalets, Old Laxey, Laxey
Tel. 861509
🔑🔑🔑 commended

Clifton Holiday Flats, Clifton, 9 Drury Terrace, Douglas
IM2 3HY, Tel. 674651

🔑🔑 approved

Dudley House Flats, 22/24 Christian Road, Douglas IM1 2QN,
Tel./Fax 676771

🔑🔑 approved

Glen Dhoo Camp Site & Country Cottages, Hillberry,
Onchan IM4 5BJ, Tel./Fax 621254

bis zu 🔑🔑🔑 approved

Glenlough Farm Campsite, Union Mills IM4 4AT,
Tel. 851326/822372

🔑🔑🔑 approved

Groudle Glen Cottages, Groundle Glen, Onchan IM3 2JP,
Tel. 623075, Fax 621732

🔑🔑🔑 approved

Hoyshoern Studio Apartment, West Baldwin, Marown IM4 5HD,
Tel. 852716

🔑🔑🔑 highly commended

Injebreck Cottage, West Baldwin, Braddan IM4 5EX,
Tel./Fax 851803, Mrs. J.C. Spittal, The Stable, Trollaby Lane,
Union Mills IM4 4AP

🔑 approved

Keeling Holiday Apartment, Ballamenaugh Road, Baldrine
Tel./Fax 676351

🔑🔑🔑 highly commended

Milton Apartment, Brunswick Road, Douglas IM2 3LF,
Tel./Fax 675536

🔑🔑🔑🔑 highly commended

Miramar, 11 Empress Drive, Douglas IM2 4LQ,
Tel. 624474

🔑🔑 approved

Mount Royal Holiday Flats, 2 Belgravia Road, Onchan IM3 1HJ,
Tel. 676712

🔑🔑 approved

Northwich Holiday Apartments, 7 Mona Terrace, Finch Road,
Douglas IM1 3NA, Tel. 823752 (abends und am Wochenende)

🔑🔑🔑 commended

Pleasington Apartments, 6 Stanley View, Broadway,
Douglas IM2 3JA, Tel./Fax 676551

🔑🔑🔑 approved

Ramillies Garden Apartment, Ramillies, Clay Head Road,
Baldrine IM4 6DN, Tel. 861685

🔑🔑🔑 highly commended

Ravenscliffe Lodge, Douglas Head, Douglas IM1 5BN,
Tel. 661233

🔑🔑🔑🔑🔑 highly commended

Rosslyn, 16 Hutchinson Square, Douglas
Tel. 629353/675759 (abends)

🔑🔑🔑 approved

Seafield, 7 The Esplanade, Central Promenade, Douglas
Tel. 625572

bis zu 🔑🔑🔑🔑🔑 commended/highly commended

Sea-Peep Cottage, 4 Shore Road, Laxey
Tel. 851104/861300

🔑🔑🔑🔑 commended

Shonest Apartment, Shonest Farm, Baldrine IM4 6EH,
Tel. 861009
🔑🔑🔑🔑 commended

Stugadhoo Cottage, St. Mark's Road, Braaid
Tel. 851294
🔑🔑🔑 approved

The Susie Cooper Maisonettes, 49 Derby Square,
Douglas IM1 3LP, Tel. 620362
🔑🔑🔑🔑 commended

Thornhill, Main Road New Town, Santon IM4 1JB,
Tel./Fax 851756, E-mail: corf@mcb.net.
Mrs. Corfield, Slieau Chiarn House, Braaid, Marown IM4 2AN,
🔑🔑🔑🔑 commended

The Verona, 10 Stanley Terrace, Broadway, Douglas
Tel. 851603
🔑🔑🔑 approved

Port Erin und Süden

Aalin, „Sea Front" Holiday Flats, Promenade, Port Erin
Tel. 835220/833303
🔑🔑🔑 approved

Alana House, Greggan Lea, Beach Road, Port St. Mary
Tel. 835646, Fax 835294
🔑🔑🔑🔑 highly commended

Anchor House, 5 Scarlett Close, Castletown
Tel./Fax 822484
🔑🔑🔑🔑🔑 highly commended

Arbory Cottage, c/o Mrs. J. Blair, The Rope Walk, College Green, Castletown, Tel. 823830
🔑🔑🔑🔑 highly commended

Ballacallow, Glen Road, Colby IM9 4PA, Tel. 835646, Fax 835294
🔑🔑🔑 highly commended

Balladuke Farmhouse, Ballabeg, Arbory IM9 4HD, Tel./Fax 822250
🔑🔑🔑🔑 highly commended

Ballahane Cottage, St. Mary's Road, Port St. Mary Tel. 844221, Fax 364195
🔑🔑🔑 highly commended

Brambles Apartments, Traie Meanagh Drive, Port Erin, Tel. 835768, Fax 835492
🔑🔑🔑🔑 highly commended

Cherry Orchard Apartments, Bridson Street, Port Erin IM9 6AN, Tel. 833811, Fax 833583
🔑🔑🔑🔑 commended

Cherry Tree House, Beach Road, Port St. Mary Tel. 833502/834932
🔑🔑🔑🔑 highly commended

Colden Cottages, Port Erin IM9 6PR, Tel./Fax 623286
bis zu 🔑🔑🔑🔑 commended

The Cronk, Old Surby Road, Surby, Port Erin Tel. 676919/674877/833679
🔑🔑🔑 commended

East View Cottage, Ballafesson Road, Port Erin IM9 6TU,
Tel. 834618
🔑🔑🔑🔑 commended

Farrant House c/o Mrs. J. Blair, The Rope Walk, College Green,
Castletown IM9 1TJ, Tel. 823830
🔑🔑🔑🔑 highly commended

Greengates, The Bungalow, Ballabeg, Colby,
Tel. 834173
🔑🔑🔑 commended

Holiday House, 10 Creggan Mooar, Port St. Mary IM9 5BB,
Tel. 833387/834241
🔑🔑🔑🔑 commended

Holiday House, 7 The Quay, Port St. Mary
Tel. 842270
🔑🔑🔑🔑 highly commended

Kerroobeg Cottage, Kerrowkeil, Ballasalla, Malew
Tel. 822339
🔑 commended

Lang Dague c/o Frognal, Spaldrick Avenue, Port Erin IM9 6PE,
Tel. 835036
🔑🔑🔑🔑 commended

The Nook, Harbour Road, Port Grenaugh
Tel. 822764
🔑🔑🔑 commended

Ravenscroft House, Station Road, Port Erin IM9 6AW,
Tel. 832535, Fax 835301
🔑🔑🔑 highly commended

Ronague Holiday Homes, Ballafodda Farm, Ballabeg IM9 4PD,
Tel. 823355

🔑🔑🔑 approved

Tyn Rhoss, Croit-e-Caley, Colby
Tel. 834760

🔑🔑🔑 commended

Westwood, Ballagale Avenue, Ballafesson, Port Erin
Tel./Fax 822761

🔑🔑🔑🔑🔑 commended

Ramsey und Norden

Ballachrink Bungalow, Ballachrink Farm, Bride
Tel. 880364

🔑🔑🔑🔑 commended

Ballachurry, St. Judes, Andreas IM7 2EN,
Tel. 880205

🔑🔑🔑🔑 highly commended

Ballacottier Beg, Ballacottier House, Andreas IM7 4EP,
Tel. 880763

🔑🔑🔑 highly commended

Ballacrye Gatehouse, Ballaugh
Tel. 897312

🔑🔑🔑🔑 highly commended

Ballure Holiday Homes, Maughold, Anne & David Craine, The
Carrick, Port Lewaigue, Maughold IM7 1AG,
Tel./Fax 813104

🔑🔑🔑🔑 approved/commended

Booil-y-Losht, Ballafayle, Maughold IM7 1ED, Tel. 812293

🔑🔑🔑 approved

Carlan Mill, Killane Beach, Ballaugh IM7 5BB, Tel. David Greenwood unter 814684

🔑🔑🔑🔑🔑 deluxe

Close Taggart Holiday Cottages, Ballaugh Curraghs IM7 5BH, Tel./Fax 897459

🔑🔑🔑🔑 deluxe

Coach House Cottage, Bride Road, Ramsey Tel. 812990

🔑🔑🔑 commended

3 Dhoor Cottages, Andreas Road, Lezayre Tel. 842241

🔑🔑🔑 commended

Hillside, Ballaghennie, Bride Tel. 880334/812303

🔑🔑🔑🔑 commended

Kerrowmoar Mews, Kerrowmoar House, Lezayre, Ramsey IM7 2AX, Tel. 897543, Fax 897927

🔑🔑🔑🔑 highly commended

The Lighthouse, Point of Ayre IM7 4BS, Tel. 880832

🔑🔑🔑🔑 approved

Manx Cottage Holidays, Willow Cottage, Regaby Beg, Andreas IM7 3HL, Tel. 880245

🔑🔑🔑🔑 highly commended

Queen's Cottage, Sulby Village
Tel. 897312
🔑🔑🔑🔑 highly commended

Rectory Cottage, Andreas Village
Tel./Fax 880396
🔑🔑🔑🔑 highly commended

The Rhenwee Cottage, Kirk Andreas IM7 3HL,
Tel./Fax 880513
🔑🔑🔑🔑🔑 highly commended

Smeale Cottage, Smeale, Andreas IM7 3EB,
Tel. 880888, Fax 880955
🔑🔑🔑 highly commended

Stepping Stone Cottage, Ramsey, c/o Fairy Oak, Regaby,
Ramsey IM7 3HN, Tel. 880433
🔑🔑🔑🔑 commended

Thie Dhowin, Smeale Road, Andreas, Ramsey IM4 7QE,
Tel. 833413
🔑🔑🔑🔑 highly commended

Thie Sonney, May Hill, Ramsey
Tel. 880382
🔑🔑🔑🔑 commended

Tholt-y-Will Country Apartments, Sulby Valley, Sulby
Tel./Fax 897831
🔑🔑🔑🔑 commended

The Viking Aparthotel, St. Paul's Square, Ramsey
Tel. 814411, Fax. 813168
🔑🔑🔑 approved/commended

Peel und Westen

Ballacarnane Farm Bungalows, Ballacarnane Farm, Kirk Michael IM6 1HN, Tel. 878261
🗝🗝🗝🗝🗝 highly commended

Ballagawne Cottage, Glen Mooar, Kirk Michael IM6 1HL, Tel./Fax 842433
🗝🗝🗝🗝 highly commended

Ballakilley Holiday Cottage, Tynwald Mills Ltd., St. John's IM4 3AD, Tel. 801213, Fax 801893
🗝🗝🗝🗝 approved

Ballaquane House, Marine Parade, Peel IM5 1UE, Tel. 842057
🗝🗝🗝🗝 commended/highly commended

Balla Treljah House, Glen Maye, Tel. 843389
🗝🗝🗝🗝🗝 highly commended

Cosy Cottage West View, Dalby, Peel IMS 3BR, Tel. 842716 (Mrs. N. Bridson)
🗝🗝🗝🗝 approved

The Creek Inn, The Quay, Peel Tel. 842216, Fax. 843359
🗝🗝 commended

Creggan Mooar Farmhouse, Dalby, Peel IM5 3BU, Tel. 843539, Fax 844204
🗝🗝🗝🗝🗝 commended

Creglea Farm Cottage, Creglea Farm, Dalby Tel./Fax 842535
🗝🗝🗝🗝 highly commended

Cronkbane Farm Holiday Cottages, Cronk-y-Voddy,
Kirk Michael IM6 1AZ, Tel./Fax 801461

bis zu 🗝🗝🗝 approved

Cronk-Dhoo Farm Houses, Cronk-Dhoo Farm,
Greeba IM4 2DX, Tel. 851327

bis zu 🗝🗝🗝🗝🗝 commended/highly commended

Glen Wyllin Campsite, Michael Commissioner's Office,
Main Rd., Kirk Michael IM6 1ER,
Tel. 878231/878836

🗝🗝🗝

Gordon House Holiday Cottage, Patrick, Nr. Peel IM5 3AR,
Tel. 843756

🗝🗝🗝 approved

Harbour View Court, 31 Castle St., Peel
Tel. 842002

🗝🗝🗝🗝 highly commended

Kione Turrys, 23 Douglas Street, Peel IM5 1BA,
Tel. 842233, Internet: http://homepages.enterprise.net/gordona

🗝🗝🗝 highly commended

Kionslieu Farm Cottages, Higher Foxdale IM4 3HB,
Tel./Fax 801349

🗝🗝🗝🗝 highly commended

Little Cresta, Lower Gleneedle, St. John's IM4 3BF,
Tel. 801237

🗝🗝🗝 commended

Lynden Budd, Off Mines Road, Higher Foxdale IM4 3ET,
Tel. 801633, Fax 801891

🗝🗝🗝 commended

Moaney Moar Holiday Cottages, Moaney Moar Farm,
Cronk-y-Voddy, Kirk Michael IM6 1HR,
Tel. 801627

🔑 🔑 🔑 🔑 highly commended

Mull View Self Catering Apartment, Mull View,
2 Peveril Terrace, Peel IM5 1PH,
Tel. 843558

🔑 🔑 approved

Orrisdale Country Cottages, Orrisdale House, Orrisdale,
Kirk Michael IM6 2HP,
Tel. 878307

bis zu 🔑 🔑 🔑 🔑 🔑 highly commended

Rumbobs Cottage, Ballaleigh Road, Michael
Tel. 878666

🔑 🔑 🔑 🔑 🔑 highly commended

Sandhouse, Douglas Road, St. John's IM4 3NE,
Tel./Fax 878528

🔑 🔑 🔑 🔑 commended

Soalt Veg, Kerrowgarrow, Greeba, Douglas IM4 3LQ,
Tel. 801871, Fax 801543

🔑 🔑 🔑 🔑 highly commended

Sprucewood/Kionslieu Farm Cottages,
Higher Foxdale IM4 3HB, Tel./Fax 801349

bis zu 🔑 🔑 🔑 🔑 highly commended

Stansfield Studio Flat, Main Road, Dalby, Nr. Peel
Tel. 842959, Fax 844624

bis zu 🔑 🔑 🔑 highly commended

Thie Cullyn, Rhen Cullen, Kirk Michael
Tel. 878480
🗝🗝🗝🗝 commended

Treljah Cottage, Glen Maye
Tel. 842516
🗝🗝🗝 approved

2 Whitehouse Cottage, Kirk Michael
Tel. 621705
🗝🗝🗝🗝 commended

Manx-Haus in Peel

VIII - Anhang

Termine

Tourist Trophy-Termine bis 2005

1999: 31.05.-11.06.
2000: 29.05.-09.06.
2001: 28.05.-08.06.
2002: 27.05.-07.06.
2003: 26.05.-06.06.
2004: 31.05.-11.06.
2005: 30.05.-10.06.

Manx Grand Prix-Termine bis 2005

1999: 21.08.-03.09.
2000: 19.08.-01.09.
2001: 18.08.-31.08.
2002: 17.08.-30.08.
2003: 16.08.-29.08.
2004: 21.08.-03.09.
2005: 20.08.-02.09.

Genannt sind jeweils die Trainings- und Rennwoche.

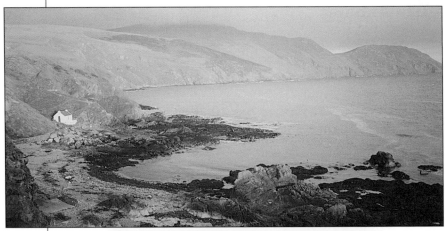

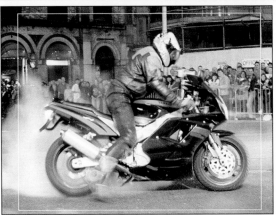

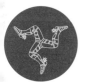

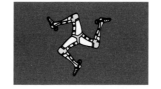

Adressverzeichnis
Vorwahl von Deutschland aus: 0044-1624-

Bei <u>Briefen</u> zur Isle of Man geben Sie bitte die hinter dem Ort stehenden Ziffern/Buchstaben an. Es handelt sich hier um die englische Postleitzahl (z. B. Douglas IM99 1AF).

Autovermietungen

Athol Car Hire (Interrent)
Douglas, Peel Road, Tel. 623 232, Fax 625 071
Ronaldsway Airport, Ballasalla, Tel. 623 232,
Fax 625 071

Hertz
Douglas, 30 Esplanade Lane, Tel. 621 844,
Fax 823 783
Ronaldsway Airport, Ballasalla, Tel. 825 855

Rent-a-Car
E. B. Christian & Co. Ltd., Douglas, Bridge Garage, Tel. 673 211
Empire Garage Ltd, The Promenade, Peel, Tel. 842 666
Raymotors Ltd., Parliament Square, Ramsey, Tel. 813 000

Department of Tourism (Tourist Information)
Tourist Information Centre

Sea Terminal Buildings
Douglas IM1 2RG
Tel. 686 766 (Auskunft)
Tel. 686 868 (Anforderung von Broschüren)
Internet: http://www.gov.im/tourism
E-Mail: tourism@gov.im

Viele Infos in englischer Sprache auch unter:
Internet: http://www.isle-of-man.com

Fährlinie

Isle of Man Steam Packet Company Ltd., Imperial Buildings, Douglas IM99 1AF, Tel. 661 661, Fax 645 609
Internet: http://www.steam-packet.com

Flughafen Ronaldsway /Manx Airlines

Allgemeine Anfragen: Tel. 821 600
Aktuelle Fluginformationen: Tel. 600 600
Reservierungen: Tel. 824 313
Gruppenreservierungen: Tel. 826 062
Internet: http://www.manx-airlines.com
E-Mail: enquiries@reservations.manx-airlines.com

Krankenhaus

Nobles Hospital, Westmoreland Road, Douglas,
Tel. 642 642

Manx Radio (1368 KHz/Mittelwelle)
P.O. Box 13 68, Broadcasting House, Douglas, IM99 1SW,
Tel. 661 066, Fax. 661 411
Internet: http://www.manxradio.com
E-Mail: postbox@manxradio.com

Motorradwerkstätten

Honda
Tommy Leonard, Douglas, Castle Mona Avenue, Tel. 675 881

Suzuki, Yamaha
Padgett's Motorcycles, Douglas, 26 Victoria Road,
Tel. 673 141, Fax 629 448

Suzuki, Piaggio
Road & Track Motorcycles, Tynwald Street, Douglas,
Tel./Fax 623 725

Aprilia, BMW, Ducati, Kawasaki, Laverda, Moto Guzzi, Triumph
S & S Motors Ltd., Castletown, Alexandra Road, Tel. 823 698

Freie Werkstatt
Grand Prix Motorcycles, Derby Road, Ramsey, Tel. 814 076

Öffentliche Verkehrsmittel

Isle of Man Transport (Busse/Züge), Strathallan Crescent, Douglas IM2 4NR, Tel. 662 525

Polizei

Notrufnummer 100 oder 999 (je nachdem, was auf dem Telefonapparat angegeben ist).

Police Headquarter Office, Douglas, Tel. 631 212, Fax 628 113

Postämter

Douglas, Regent Street, Tel. 686 141
Castletown, Arbory Street, Tel. 822 516
Peel, Market Place/Douglas Street, Tel. 842 282
Port Erin, Station Road, Tel. 833 119
Port St. Mary, Station Road/Creggan Beg, Tel. 833 113
Ramsey, North Shore Road, Tel. 812 248

Pubs/Restaurants

Browns Cafe and Tea Rooms, Ham and Egg Terrace, Laxey, Tel. 862 072
Calf Sound Cafe, Spanish Head (Südspitze), Tel. 834 096
Castle Arms Pub, Quayside, Castletown, Tel. 824 673
Creek Inn, East Quay, Peel, Tel. 842 216
Creg-ny-Baa-Restaurant, Tel. 676 948
Grosvenor Country Inn, Andreas, Tel. 880 576
Mall Cafe, Strand Shopping Centre, Douglas, Tel. 663 451
McDonald's, Peel Road, Douglas, Tel. 618 155
New Inn, New Road, Laxey, Tel. 861 077
Riverside Studio, Glen Gardens Pavilion, Laxey, Tel. 862 121
Sartfield Farmhouse, Barre Garrow, Tel. 878 280
Sulby Glen Hotel, Sulby, Tel. 897 240
Victoria Coffee Shop, Castle Street, Douglas, Tel. 626 003
Waterfall Hotel, Glen Maye, Tel. 842 238

Reiseinformationen

Die British Tourist Authority liefert *nur* Informationsmaterial zu England, Wales, Schottland und Nordirland; *nicht* zur Isle of Man. Hier verweist B. T. A. auf die „Isle of Man Travel" in Detmold.

British Tourist Authority
Westendstraße 16 - 22, 60325 Frankfurt,
Tel. 069/97 112-3, Fax 069/97 112-444
Internet: http://www.visitbritain.de

Reisevermittler/Reiseveranstalter

Isle of Man Travel, Bad Meinberger Straße 1, 32760 Detmold,
Tel. 0 52 31/57 00 76, Fax 0 52 31/57 00 79.
Internet: http://www.isle-of-man.org
E-Mail: info@isle-of-man.org

Veranstalter Gruppenreisen

MOTORRAD Action Team, 70162 Stuttgart,
Tel. 0711/182-1977, Fax 0711/182-2017
Internet: http://www.actionteam.de
E-Mail: actionteam@motor-presse-stuttgart.de

Edelweiß Bike Travel (Agentur für Deutschland)
Reisebüro Schmalz KG, Postfach 14 29, 57604 Altenkirchen,
Tel. 0 26 81/59 04, Fax 0 26 81/59 06
Internet: http://www.edelweissbiketravel.com
E-Mail: schmalz_altenkirchen@t-online.de

Edelweiß Bike Travel (Österreich und übriges Europa)
Postfach 2, A-6414 Mieming/Österreich,
Tel. 0043-5264-5690, Fax 0043-5264-56903
Internet: http://www.edelweissbiketravel.com
E-Mail: worldtours@edelweissbike.com

Die Freizeitidee, Kirchstraße 10, 40699 Erkrath,
Tel. 0211/245 030-0, Fax 0211/245 030-30.
Internet: http://www.Freizeitidee.com
E-Mail: info@Freizeitidee.com

Taxis

Douglas
Al Radio Cabs Ltd., 31 Christian Road, Tel. 674 488
Douglas Taxi Ltd., Queens Promenade, Tel. 623 623

Castletown
Airport Rank Taxis, Ronaldsway Airport, Tel. 823 838
Castle Cabs, Castletown, Tel. 823 441

Kirk Michael
Kirk Michael Taxis, Main Road, Tel. 878 787

Peel
Annes Taxis, Tel. 843 799

Port Erin
P & A Taxis, Castletown Road, Tel. 832 684

Port St. Mary
Airport Taxis, 4 Hudsons Yard, Lime St., Tel. 835 433
Arnold Corlett's Taxis, 10 Park Road, Tel. 833 358

Ramsey
Ramsey Taxis, Tel. 814 141

Telefonvorwahlen

Vorwahl <u>von Deutschland</u> zur IOM: 0044-1624-

Vorwahl <u>von der Isle of Man</u> nach

Deutschland: 0049
Österreich: 0043
Schweiz: 0041

Von der jeweiligen Ortsnetzkennzahl die erste 0 weglassen.

Tourist Information Centre
siehe „Department of Tourism"

Herzlichen Dank allen, die mich unterstützt haben:

• meinem Mann Günter für seine Mithilfe und Geduld während der Überarbeitung des Reise(ver)führers

• ganz besonders Helmut Dähne für seinen Beitrag

• allen Freunden und Lesern, die mir mit Rat und Tat zur Seite standen: Alex, Anne, Astrid, Birgit und Detlef, Blue, Christine, Claudia, Dieter, Dirk, Fritz, Hans-Jürgen, Harry, Hermann, Klaus-Dieter, Lars, Manni, Paul, Reinhard und Gabi, Steffi, Tim und Tobias

• dem Isle of Man Department of Tourism für die Zusammenarbeit und die Erlaubnis zur Veröffentlichung von Insel- und Kurskarten.

Die Bilder, die nicht dem Verlagsarchiv entstammen, haben zur Verfügung gestellt:

1. Umschlagseite, 62: Heinz-Günter Pinkel (Lady Isabella)
Seite 8: Metzeler Reifen GmbH
Seite 11, 58, 63, 67, 75, 144: Manfred Heer (Maughold, Odin's Raven, Berge, Manx Katze, Ramsey Sprint)
Seite 25: Jens Burghardt (TT-Motorrad)
Seite 25: Lothar Schüler (Schotte)
Seite 27, 125, 128, 144: Sigron Scheer (Sandra Barnett, Ratbike, Red Arrows/Douglas)
Seite 35, 50: Oliver Reichardt (Purple Helmets, Flugzeugampel)
Seite 51 und letzte Umschlagseite: Hermann Rauh (Chasms)
Seite 59, 125: Peter Demerling (Stausee, Badewannenbike)
Seite 68: Fritz Riemann (Bäume)
Seite 77, 93, 128: Dirk O. Becker (Bier, Linksfahren, Ginger Hall)
Seite 80: Anne Bierwind (Koch)
Seite 102, 144: Tobias Fiegl (Motorräder Ramsey Sprint)
Seite 132: Marc Schmidt (Lap of Honour)
Seite 144: Hartmut Störch (Red Arrows)
Seite 160: Frank Tuitjer (Niarbyl Bay)

Inselkarte

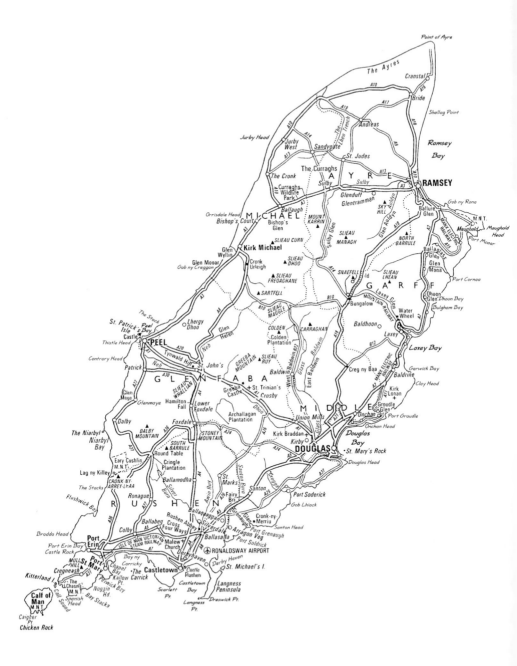

RENNSTRECKE 37,73 Meilen (ca. 60 km)

R Radio TT
1368 KHz

N

24 May Hill and Cruicksbank Car
23
22 Hairpin
Lezayre R Waterworks
Gooseneck 25
Glentramman
21 Glen Duff
Kerrowmoar 26
20 Ginger Hall
Sulby Straight Guthrie Memorial
19 Sulby Crossroads 27
Mountain Mile
18 Quarry Bends
28
Ballacrye Bend Mountain Box
17 Ballaugh Bridge Stonebreaker's Hut
29
Alpine Cottage Verandah
16 30
Bishopscourt
Rhencullen Graham Memorial
Birkin's Bends Bungalow 31 Hailwood Rise
15
Kirk Michael Brandywell
Douglas Road Corner
14 Cronk Urleigh 32
13 Windy Corner
Bottom of Barregarrow
33
Barregarrow Crossroads
12 Keppel Gate 34 Creg-ny-Baa
Handley's Corner Kate's Cottage
Gob ny Geay 35
11 Drinkwater's Bend Brandish Corner
Cronk-y-Voddy Hillberry
Lambfell Cronk ny Mona 36
10 Cregwillys Hill Signpost Corner
Sarah's Cottage Bedstead Corner 37
R Glen Helen Governor's Bridge
9 Laurel Bank START R Bray Hill
Doran's Bend 1 Quarter Bridge
Ballig Braddan Bridge
Ballaspur 8 Ballacraine 2
7 6 5 4 3
Greeba Bridge Quarter Bridge
Appledene The Highlander Crosby Glen Vine Union Mills
Greeba Castle

169

Register

A

Register

Notizen